KB056353

박 미 화

Park, Mi-Wha

HEXAGON

이 도서의 국립중앙도서관 출판예정도서목록(CIP)은 서지정보유통지원시스템 홈페이지(http://seoji.nl.go.kr)와 국가자료공동목록시스템(http://www.nl.go.kr/kolisnet)에서 이용하실 수 있습니다.**(CIP제어번호: CIP2017020636)**

한국현대미술선 019
박미화

2013년 11월 20일 초판 1쇄 발행
2017년 08월 31일 재판 1쇄 발행

지은이 박미화
펴낸이 조기수
펴낸곳 출판회사 헥사곤 Hexagon Publishing Co.
등 록 제 2017-000054호 (등록일: 2010. 7. 13)
주 소 경기도 용인시 수지구 죽전로238번길 34, 103–902
전 화 010-3245-0008, 010-7216-0058, 070-7628-0888
팩 스 0303-3444-0089
이메일 coffee888@hanmail.net, joy@hexagonbook.com
website: www.hexagonbook.com

ISBN 978-89-98145-88-0
ISBN 978-89-966429-7-8 (세트)

박 미 화

Park, Mi-Wha

019

HEXAGON
Korean Contemporary Art Book
한국현대미술선 019

꽃 드리러
2013~2016

아래로부터의 숭고

이선영 / 미술평론가

2016년에 담 갤러리에서 전시된 박미화의 작품들은 최근 몇 년 새 만들어진 것들이지만, 마치 오랜 세월의 더께를 둘러쓴 사물의 면모가 있다. 바닥과 벽, 계단 위, 창턱 등에 배열된 크고 작은 것들은 새로운 것만이 진리인 세상에서 '오래된 미래' 같은 신선함으로 다가온다. 태양 아래 새로운 것은 없는 세상에서 영원히 되돌아오는 것은 보편성이다. 박미화의 작품들은 그러한 보편성에 기댄다. 그러나 그것은 위로부터 말해지는 보편성이 아닌, 아래로부터 돋아나는 보편성이다. 여러 겹 가해진 시간의 흔적은 예술작품이라는 독특한 인공물에 우연과 자연을 포함시킨다. 지상의 작은 피조물들을 닮은 그것들은 어떤 논리와 전략, 노동과 솜씨의 결과물이 아니라, 오래 전에 익명의 누군가에 의해 만들어져 거의 자연의 산물로 변해 버린 듯한 모습이다. 그것들은 지금 생겨난 그대로 또 다른 시간의 주기 속에서 자기 삶을 살아 갈 것이다.

그것들은 오래된 벽이나 바닥, 바위나 나무껍질만큼이나 단순하게 다가온다. 미학은 단순함을 '기교 없는 합목적성'(칸트)이라고 정의한다. 장-뢱 낭시는 [숭고에 대하여-경계의 미학, 미학의 경계]에서, 이 '기교 없는 합목적성'은 목적 없는 합목적성의 예술, 다시 말해 자신의 자유로운 목적지를 향하는 인간의 합목적성의 예술(양식)이라고 말한다. 그것은 재현의 굴종성을 위한 것이 아니라, 제시의 자유, 자유의 제시, 그리고 뒤로 물러서거나 거리를 둔 제시로서의 봉헌을 위해 운명 지어져 있다. 이번 전시의 주제인 '헌화'는 단순성과 봉헌을 연결 짓는다. 봉헌도 그렇지만, 단순성은 재현되는 것이 아니다. 그것은 제시될 뿐이다. 장 뢱 낭시에 의하면, 그것은 다른 것을 형태화하는 대신, 대상을 갖지 않은 채 스스로를 위해 스스로의 형태를 갖추는 형태이다. 그것은 스스로를 이미지화하는 이미지, 다른 것의 형상이 아니라, 스스로의 형태를 구성하는 형태이다.

[숭고에 대하여]는 상이성에 세계에 도래하는 단일성, 잡다한 지각 영역으로부터 돌연 일어나 상이한 것들을 하나로 묶는 단일성, 대상도 주체도(따라서 목적도) 지니지 않는 그저 단순한 단일성을 말한다. 봉헌은 그저 단순하게 그 모든 것이 우리 앞에 제공되도록 내버려 둘 뿐이다. 이 맥락에서 단순함은 미가 아닌 숭고와 연결된다. 아이가 빚은 송편처럼 소박한 형상이 종종 등장하는 박미화의 작품이 숭고하다면, 그것은 아래로부터의 숭고에 해당될 것이다. 그녀의 작품에는 알아볼 수 있는 형상들이 등장하지만, 신체 기관은 물론이고 얼굴 표정 또한 최소한의 표현으로 최대한의 효과를 낳는다. 자연을 닮은 미니멀리즘인 셈이다. 초자연과 인공 그 중간쯤에 있을 법한 사물들의 이름과 의미는 불확실하다. 우연히 발굴된 유물같은 사물에는 막 생산된 것 특유의 날카로운 윤곽이나 번지르르한 표면은 발견되지 않는다. 다양한 재료가 사용된 입체와 평면 작품들은 대부분 변색되어 있고, 닳아있고, 더럽혀져 있으며, 손상되어 있다. 또는 그런 것처럼 보인다.

거기에서 알아볼 수 있는 이미지들과 느껴지는 분위기는 주체와 타자, 여성과 아이, 식물과 동물, 희생과 봉헌, 상념과 애도, 삶과 죽음 등이다. 한 공간에 놓여진 존재들 사이에는 심연과도 같은 불연속성이 있다. 흙과 나무, 합판과 종이, 목탄과 아크릴 등의 재료가 사용된 테라코타, 조각, 드로잉, 회화 등 여러 장르와 재료가 사용된 각각의 작품들을 가느다랗게 이어주는 것은 무엇일까. 그것은 모성이다. 이 전시에서 우선 모성은 [어머니]라는 제목을 단 채 기념비적인 형상에서 발견된다. 손 없는 입상 옆에 목 없는 좌상이 놓여있다. 2015년의 갤러리 3에서의 전시작품인, 수많은 이름들 앞에 서있는 목과 팔이 없는 입상 [어머니]가 이번 전시에서 목 없는 피에타상과 장승형태로 변형된 듯하다. 그 밖의 작품에서도 모성은 편재한다. 모성은 보이지 않는 중심을 이루면서 전시장 여기저기에 띄엄띄엄 놓여 있는 존재들의 내적인 관계를 만든다. 그 모성은 그 기원을 가늠할 수도 없는 오래된 여성상에 가깝다. 인류 초창기의 모권제가 지나간 후, 여성은 오랫동안 남성적 속성을 가지는 소유권을 전달하는 재생산의 역할에 한정되어 있었다.

그러나 생산력의 발전을 통해 겉보기의 진보를 낳았지만, 많은 인류를 피폐하게 만든 가부장적 문화가 저물고 있는 시점에 이 근원적인 여성이 호출된다. 여성도 남성도 아버지도 아닌, 모성 말이다. 여성보다 더 포괄적인 존재인 모성은 여성에 의해 더 자연스럽게 드러날 수 있다. 엘렌 식수는 '여성 속에는 늘 많거나 적거나 간에 약간의 어머니가 있다'고 말한다.

물론 어떤 부류의 남성들에게 여성되기가 불가능한 것만은 아니다. 또한 이 임무를 맡는 사람은 단순히 여성이어서만도 아니고, 여성(적) 작가여야 할 것이다. 가족의 재생산에 귀속되곤 하는 여성은 작업을 지속하기 어려운 점도 있지만, 어떤 경계를 넘어서면 더 자연스럽게 모성이라는 이상적 모델과 가까워질 수 있다. 한동안 은둔의 시기를 보내다가 생애 최초의 나홀로 여행 이후 40대 후반이 되어 다시 작업에 불이 붙은 작가가 무엇부터 시작할지 모를 때 처음 만지작거린 것이 한 덩어리의 흙이었다.

흙으로 형상화한 근원적 여성은 인간 뿐 아니라, 미소한 식물과 동물 등 지상의 모든 타자들을 포용한다. 오래된 나무나 흙같은 고풍스러운 재료로 만들어져 신비한 아우라를 간직하고 있는 그것들은 신까지는 아니어도 근대에 와서 더욱 협소해진 인간의 개념을 벗어나는 또 다른 주체이다. 작품 속 여성은 이 지상에서 벌어진 경악할 만한 사건들에 반응한다. 그런데 대부분 비극으로 다가오는 사건들에 대한 그녀의 반응은 다소간 실망스럽다. 다 시들어가는 풀과 볼품없는 작은 화분, 움직이지 못하는 다리와 상대를 향해 뻗을 수 없는 팔은 위로가 되기에는 미흡하다. 그것들에는 때로 새처럼 그 모든 것을 초월할 수 있는 날개도 돋아나 있지만 저 높은 곳을 훨훨 날기에는 너무 자그마하다. 하지만 그 날개는 무엇인가를 싸안아 줄 수는 있을 것이다. 여성은 초월적이지 않다. 그녀는 좋은 의미로든 아니든 지상에 얽매여 있다.

작품 속 여성은 슬픔을 어루만져주기 보다는 슬픔을 배가한다. 거기에는 재현하기 힘든 슬픔이 있다. 미학자들이 말하듯, 아름다움은 재현될 수 있지만 숭고는 제시될 수 있을 뿐이니까. 날개달린 아이를 품고 있는 [피에타]의 목은 잘려져 있다. 그녀가 안고 있는 아이만큼이나 새까맣게 그을린 채로. 아이와 여성은 서로에게 속해있다. 이러한 부재와 공속은 어떤 슬픈 표정보다 도 더 슬픈 표현을 낳는다. 오랜 비바람에 이리저리 튼 나뭇결 깊숙이에서 부처의 표정이 언뜻 비치는 거대한 조상은 그 앞에 놓여 진 작은 사체를 물끄러미 바라볼 뿐이다. 작품 [어머니]는 그 크기에 비해 너무 무력해 보인다. 팔목이 절단된 채 차렷 자세로 굳어있는 입상은 죽은 것을 거두는 행동을 포함한 어떤 행동도 부질없어 보일만큼의 망연자실이 있다. 애도의 느낌이 가장 강력한 것은 전시장의 벽면에 붙은 이름들이다. 거기에는 '실존했던 사람들이지만 그다지 유명하지 않은 지난 100여 년간에 국내외에서 죽은 소박한 사람들의 이름들'이라고 한다. 한 칸 한 칸이 묘비인 셈이다.

비슷한 맥락에 있는 작품이 2015년에 전시 된 작품 [얼지마, 죽지마, 부활할 거야]인데, 그것은 층층이 창이 달린 배 모양의 판 위에 글자가 새겨져 있었다. 침몰하는 배에서 죽어간

아이들이 맨 마지막 순간에 불렀던 이름은 누구였을까. 어머니였을 것이다. 그러나 이곳에 남은 어머니는 저곳으로 떠나간 아이들의 이름을 부르는 것 외에 할 수 있는 일이 없다. 벽에 붙은 묘비들에는 무명의 영토 위에서 생멸한 익명의 존재들에 대한 사념들이 떠돈다. 그 위에 가해진 수많은 흔적들은 거기에 새겨진 이름들이 전부가 아님을 알려준다. 그 서판에 쓰여진 이름은 지워지고 또 다른 이름이 새겨지기를 반복할 것이다. 어찌 보면 비극의 본질은 단순하다. 체계화를 통해 촘촘히 연결된 망 속에서도 자기만의 이익과 소통불능 때문이다. 그렇게 해서 더욱 위험해진 현대사회에서 빈번히 겪는 때 이른 종말이 드러난다. 죽기에는 너무 어린 동물의 사체, 그리고 아이의 무덤가에 서있을 법한 새싹이 새겨져 있는 작은 묘비가 표현하고 있듯이 말이다.

물론 박미화의 작품에는 슬픔만이 있는 것은 아니다. 모성이라는 실로 포괄적인 실재를 제외한다면 어느 하나로의 환원은 그녀의 작품과 거리가 멀다. 작품 [이름]을 형상화하기 위해 피부를 연상시키는 엷은 나무판 위에 휘둘렀을 칼질을 떠올리면, 마치 씻김굿을 하는 듯한 카타르시스가 느껴진다. 양인지 강아지인지 불확실한 동물이 바닥에 죽은 채 누워있는 장면도 그 와중에 귀엽고 장난스러운 모습이 남아 있다. 마침 벽에 걸린 그림 속에서는 그 비슷한 동물이 부시시 깨어나고 있는 중이다. 조금 전에 본 비극적 장면이 마치 잠깐의 장난인 양 말이다. 양을 표현했는데 강아지처럼 보이는, 나름 '실패작'인 이 작품은 이상한 변형 때문에 희생양이라는 묵직한 주제를 피해간다. 그렇지만 어이없는 비극을 표현하기에 부족하지는 않다. 땅이 꺼져 버릴 듯한 슬픔을 그 반대의 방향으로 돌리는 것은 날개이다. 상복으로 보일수도 있는 하얀 의상의 여인은 선녀처럼 화사하게 다가오기도 한다. 윈도 갤러리에 놓인 작은 비석과 날개 달린 조상은 모든 사건이 다 지나가고 난 후, 더 이상 슬픔도 기쁨도 남아있지 않은 무덤덤한 평정심이 있다.

'헌화' 전에는 애도와 추모가 있지만 무겁지만은 않다. 전래의 문화에서 간편한 제사를 위한 사당도(祠堂圖)에서 영감을 받은 작품 [감모여재도](感慕如在圖)는 화병에서 폭발하듯 튀어나온 부스스한 꽃다발과 저 멀리 보이는 촛대가 장중한 추모의식을 대신한다. 이 전시에서 많이 사용된 매체인 목탄은 새까맣게 타버린 마음을 표현하기에 적절한 매체로 다가온다. 그러나 박미화의 작품에서 죽음은 끝이 아니다. 우리가 죽음을 잊는다면 그것은 진짜 끝이다. 그러나 예술이라는 방식을 통해 다시 불러들여진 죽음은 삶의 일부가 될 수 있다. 이와 관련된 가장 직접적인 도상은 식물이다. 낙엽이 져도 매해 어린잎을 다시 내는 식물은 부활하는 존재이다. 죽음은 단순히 삶에 대한 경고이기 보다는, 진지한 삶에 필요한 균형추이

다. 죽음을 잊고 사는 삶은 가볍다. 삶과 죽음의 긴밀한 관계설정이라는 점에서, 예술은 이전 시대에 종교가 맡았던 역할을 세속적인 사회에서 수행한다.

삶이 양이면 죽음은 음이다. 인류의 문화적 상상력에서 여성은 오랫동안 음에 속해왔다. 음 또한 양이 되는 것이 중요한 게 아니라, 음의 정당한 몫을 찾는 것이 중요하다. 여성이 단지 예술의 대상이 아니라 주체가 될 때, 가부장적 상상력을 계승하지 않는 것이 중요하다. 자화상이 등장하는 여성의 작품은 더 이상 남성을 위한 빈 거울이 되어선 안 될 것이다. 많은 칼집이 나 있곤 하는 박미화의 작품에서 거울은 이미 금이 가 있다. 금간 거울에서 희미하게 등장하는 이는 누구인가. 이상하게도 작품 속 여성들은 작가를 닮았다. 작가는 그녀가 특정인물이나 모델이 아니라고 하지만, 남들은 그녀를 닮았다고 말 들 한다. 자기도 모른 채 나온 것이 자화상이다. 작품 속 인물은 실제 인물처럼 소박하다. 애매모호한 표정의 그들은 무엇인가를 적극적으로 전달하고 표현하는 것에 소극적이다. 슬픔이나 애도조차도 전시의 전반적인 분위기에서 나오는 것일 뿐이다.

가령 인물이 들고 있는 꽃을 보면 그렇다. '헌화'라고 하는데, 잡풀처럼 보이는 시든 식물 한 무더기를 누구한테 주려는지, 주기는 주려는 것인지 모호한 자세. 시든 것들을 거둬들임으로써 헌화에 상응하는 행위를 할 뿐, 그 자체가 헌화인지는 불확실하다. 꽃병에 꽂혀있는 것이든 들고 있는 것이든, 시든 꽃은 죽어가고 있는 존재임에는 분명하다. 무덤가에 바쳐진 꽃이 누워있는 것과 비슷하다. 이 시든 꽃은 말린꽃과도 틀리다. 그것은 아름다움의 절정을 일순간에 고정하는 것이 아니라, 죽어가는 과정을 제시하는 것이다. 여기에는 다소간의 체념이나 포기가 있다. 그러나 그것은 생로병사의 순환주기 속에 포함되어 있는 모든 생명의 운명이다. 반면 지극히 현세적인 현대사회는 이러한 운명을 애써 잊으려고 한다. 그저 살아생전에 열심히 생산하고 쓰고 죽는 것이 목표일 따름이다. 그것이 '풍요의 사회'를 견인하는 원동력이다. 무대만 생각하지 무대 이면을 생각하지 않는 방식에서, 죽음은 결코 나의 일이 아닌 것이다.

이러한 배제가 역설적으로 어처구니없는 죽음들을 양산하는 것은 아닌가. 한 작품 속 여성은 꽃들을 생각한다. 박미화의 작품 속 꽃들이 대부분 시들어 있음을 생각할 때, 그것들은 얼마 전에 우리 사회를 강타했던 그 사고로 피지 못한 채 죽은 꽃들이 떠오른다. 한동안 대한민국 전체를 침몰시켰던 그 사건에 대해 많은 이들이 애도했지만, 자식을 낳은 어머니들만큼 애통해 한 이들이 있을까. 특히 수년전부터 배를 작품 속에 등장시켜온 박미화에겐 남다르게 다가올 사건이었을 것이다. '헌화' 전의 인물들은 꽃이나 화분을 안고 있기도 하다.

작품 [화분]에서 칼로 그어져 그려진 여성은 평화롭고 소박한 일상을 영위하는 여성상과는 거리가 있다. 테라코타로 만들어진 여성상은 입체작품이지만, 얼굴은 선으로 그어져 있다. 힘주지 않고 쓱쓱 지나간 선들은 볼 때 마다 달리 보이는 미묘한 표정을 남긴다. 마치 모래 사장 위에 그린 동그란 얼굴처럼 지우고 다시 그릴 수 있는 빈 서판 같은 얼굴이다.

전적으로 새로운 시작이 아니라, 이전의 것이 흔적으로서 남아있는 박미화의 작품은 지금 막 새기고 있는 것 역시 하나의 흔적이 될 것임을 인식한다. 중요한 것은 흔적과 흔적의 관계들이 만들어내는 조화이다. 그것을 의고주의나 골동취미라고 볼 수는 없을 것이다. 전통은 물론 자연으로부터의 분리와 자율화를 꾀했던 문화가 낳은 비극들이 줄을 잇고 있는 현재 타자들과의 관계망을 다시 구축하는 것은 무엇보다도 중요하다. 작가는 작업을 통해서 사회를 다시 발견한다. '예술을 위한 예술'의 주장과 달리, 예술과 사회는 반대 항에 놓여있지 않다. 예술과 사회는 꽃과 뿌리의 관계다. 꽃이 피어야 열매(경제)도 맺는다. 작가는 홀로 작업하지만, 작품은 타자의 것이다. 시작은 박미화가 하지만 작품을 이끄는 주체는 타자(자연, 무의식, 몸, 신)들이다. 모성은 주체 내에 타자를 포함하는 대표적 존재이다. 또한 어머니에게서 태어난 모든 인간은 그녀와의 대화를 통해 타자의 영역에 있는 최초의 언어를 배운다.

물론 여성과 타자는 단순한 하나가 아니라, 차이를 통해 연결되어 있다. 임신한 여성의 해부학적 구조 자체가 그러하다. 뤼스 이리가라이는 [차이의 문화를 위하여]에서 태반의 구조는 융합상태에 있는 것이 아니라, 서로를 존중하는 질서 잡힌 구조라고 본다. 여성의 몸은 병이나 거부반응, 생체조직의 죽음을 유발시키지 않고 자기 안에 생명이 자라도록 관용하는 특수성을 지닌다. 즉 모성은 자기 안에서 타자를 관용하는 모델이라는 것이다. 뤼스 이리가라이는 [사랑의 길]에서도, 그자체로 사유되지 않는 일종의 대타인 어머니와의 태곳적 관계를 복구해야 한다고 말한다. 물론 그것이 타자인 한 재현되기 힘들다. 그것은 숭고처럼 제시되어야 할 것이다. 주체가 중심이 되는 세계를 지배하는 것이 독백이라면, 타자는 대화를 통해 점차적으로 확실해질 뿐이다. 박미화의 대화적 작품은 독백의 세계가 구축해 놓은 아성에 균열을 일으킨다.

뤼스 이리가라이는 근대의 합리주의 전통이 -에 대해 이야기하기에만 주로 관련되어 있을 뿐, -와 함께 이야기하기는 그저 어떤 같은 대상에 대해 함께 이야기하기 정도로 치부해왔다고 본다. 타자들과 함께함은 독백의 문화에서는 낯선 것이다. 박미화의 작품에서 타자와의 대화는 미소한 사물이나 자연은 물론, 죽은 이들까지 포함한다. 뤼스 이리가라이에 의하

면 언어적 독백은 실재를 재단하고 지배하려 한다. 이름 짓고 말로서 전유하는 법을 배움으로써 인간은 기표의 세계를 가지고 자신의 안팎으로 둘둘 싼다는 것이다. 이러한 기표의 세계는 인간을 다른 모든 존재들과 실재로부터 떼어 놓는다. 그러나 박미화가 합판 위에 새겨 넣은 이름들은 통제와 지배를 위한 명명 행위가 아니다. 작가도 모를 어떤 인간들의 이름을 새기거나 추모에는 주체중심주의의 시각에서 보자면 뭔가 무위적인 발상이 있다. 그것들은 불리워졌든 새겨졌든, 곧바로 공중으로 흩어져 버린 이름들인 것이다.

피부 빛 합판 위에 수많을 칼질과 함께 새겨진 것은 말과 사물이 하나가 된 텍스트로서의 육체이다. 여러 흔적들로 중층적인 표면들은 기의와 분리된 기표와 같다. 즉 '기표와 기의는 대응하여 기호를 형성'(소쉬르)하지 않는다. 현대의 정신분석에서는 고전적인 언어학과 달리 언어를 열린 체계로 본다. 무의식 또한 이러한 언어와 같은 구조로 되어 있다. 자끄 라깡에 의하면, 의미와 사물 사이에는 결코 도달할 수 없는, 합치를 추구하는 끝없는 이동(담론)이 있을 뿐이다. 이러한 관점에 의하면 담론은 상상적인 요소와 놀이, 그리고 개방성이 펼쳐지는 터전으로 간주된다. 욕망을 표상하는 대상은 기표이다. 그 대상을 포착하는 순간, 욕망은 완전한 충만감을 못 느끼고 다른 대상을 열망한다. 결코 만족할 수 없는 욕망하는 주체는 불행하다. 라깡은 주체를 통일하는 특성을 오로지 기표와 욕망의 영역 내에 둔다. 그러나 크리스테바는 라깡의 기표와 욕망 뒤에 있는 모성과 충동에 주목한다.

켈리 올리버는 [크리스테바 읽기]에서, 오직 기표와 욕망의 영역 내에서만 일어나는 라깡의 이상화와 동일화는 충동을 단절시킨다고 본다. 반면 크리스테바는 욕망보다는 감정을 중시한다. 욕망이 사회관계의 근거를 결핍과 투쟁에 두고 있다면, 감정은 결핍을 인정하면서도 타자에로 향하는 운동과 상호유인에 역점을 둔다. 결핍보다는 타자를 향한 과잉, 즉 사랑을 강조하는 크리스테바의 이론은 금지와 억압에 근거하지 않는 윤리의 가능성을 말한다. [크리스테바 읽기]에 의하면, 법률적 모델은 법의 힘을 통해 상호관계를 가지는 독립된 주체를 상정한다. 그러나 크리스테바가 제안하는 모델은 법이나 의무가 이미 그 '주체'에 내재함에 따라 법 바깥/ 이전에 작용한다. 이 법은 육체 내에 있는 법이다. 사회적 관계는 이미 주체에 내재하므로 외적인 법은 필요 없게 된다. 타자를 품고 있는 모성은 이미 주체에 내재하는 법을 대변하는 것이다. 박미화의 작품 속 모성은 이러한 내재적 법에 호소한다.

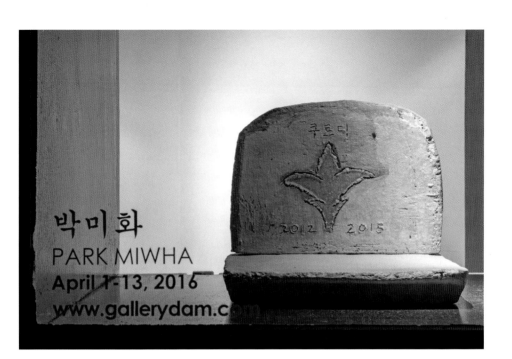

박미화
PARK MIWHA
April 1-13, 2016
www.gallerydam.com

나의 작품은 기본적으로 개인의 삶과 그 주변과의 관계를 바라보는 시선을 형상화한다.

말이나 글로는 어려운 것들이 물질에 의해 이미지로 태어나는 것이다. 하나의 그림과 하나의 오브제는 상대를 강요하지 않으면서 천 가지의 말을 할 수 있다.

그렇다면 무엇을 말할 것인가. 이것은 전적으로 작가 자신에게 달려있다.

예술작업은 삶의 아름다운 모습을 재현하기도 하지만, 진정 가치 있는 예술의 몫은 아름답게 포장되어있는 또는 아름다움에 가려진 삶의 진짜 모습을 드러내는 데에 있다.

마음속의 가시처럼 박혀있는 것들을 끄집어내어 우리가 보지 않았을 것들을 보게 만드는 것이다. 그것이 사람들을 불편하게 할지라도.

개인의 일상과 역사적인 사건 속에서 경험하고 목도하는 크고 작은 일들은 실로 커다란 무력감을 나에게 안겨준다. 아무것도 하지 않고 컴컴한 터널에 들어앉아 버리는 것이 더 낫지 않을까 생각하기도 한다. 그러나 나는 오늘도 어제처럼 작업을 통해 그 슬픔을 불러내어 마주앉아 이야기하고, 슬픔이 나를 위로하게 한다.

이러한 나의 이야기가 혹여 너의 이야기일지도...

2015 苑

강아지 A puppy 34×30cm 종이에 목탄 2015

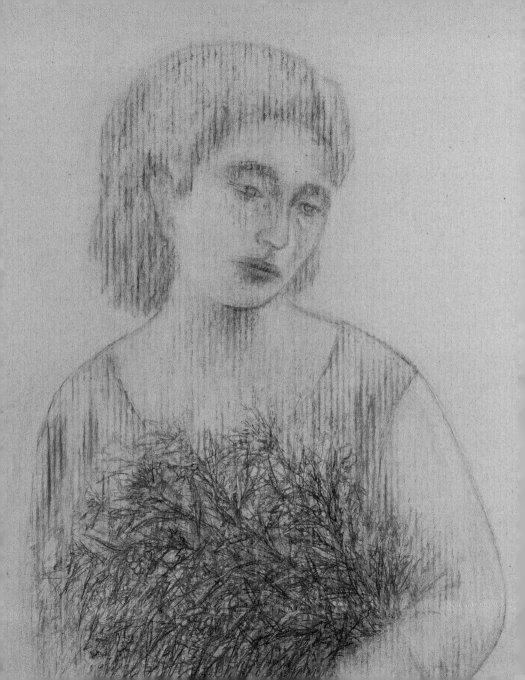

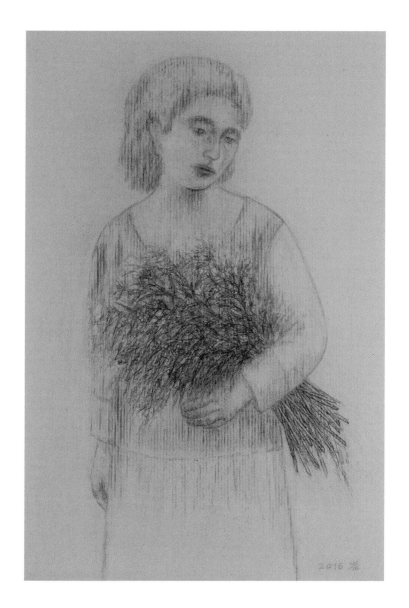

헌화 Offering flowers 73×108cm 종이에 목탄 2016

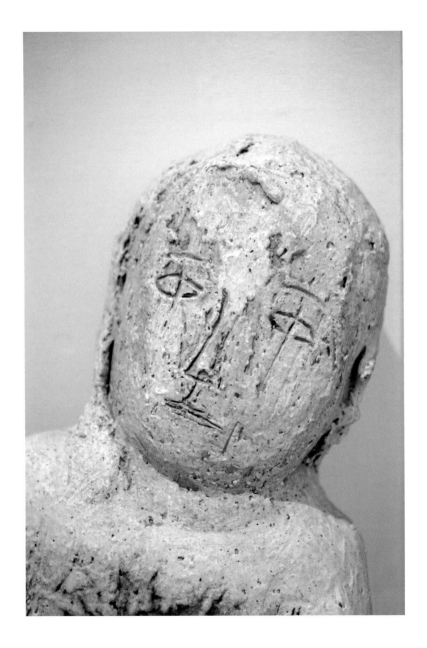

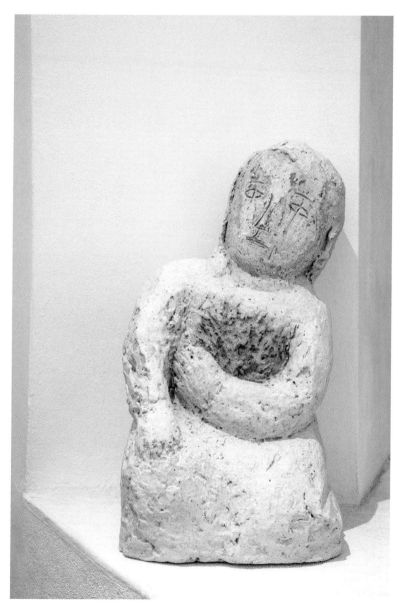

꽃 드리러 Offering flowers 26×21×46cm 조합토, 산화소성 1220도 2015

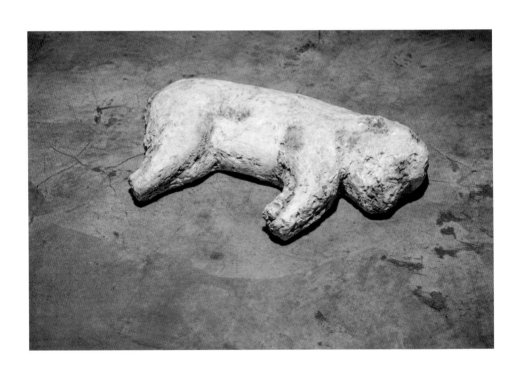

양은 달려야해요 The wounded lamb 54×10×35cm 조합토, 산화소성 1220도 2015

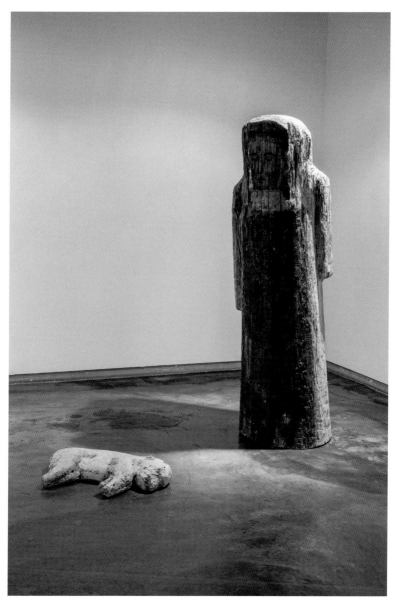

어머니 Mother 43×30×154cm 잣나무 2016

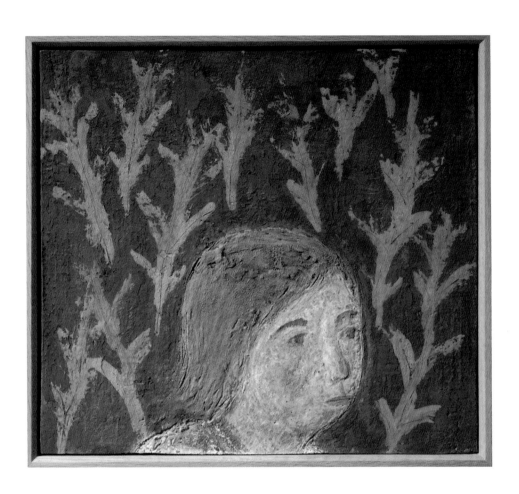

나무 사이에서 In the woods 38×34cm 조합토, 산화소성 1220도 2015

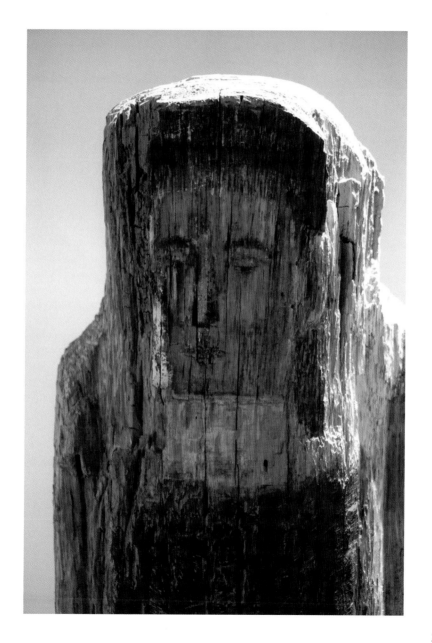

이름 names 182×206cm 나무에 커터칼 조각 2015

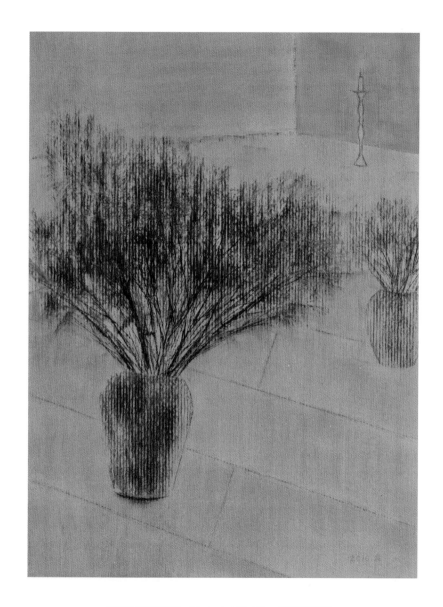

감모여재도 感慕如在圖 A painting for ritual 78×106cm 종이에 목탄 2016

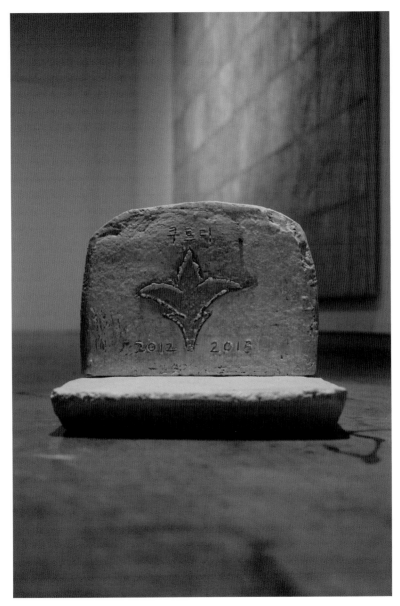

묘비(쿠루디) A tombstone for Krudi 26×18×22cm 조합토, 산화소성 1220도 2016

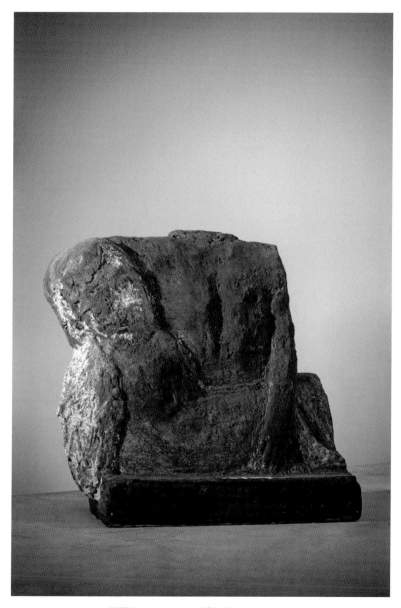

피에타 Pieta 45×19×43cm 조합토, 산화소성 1220도 2015

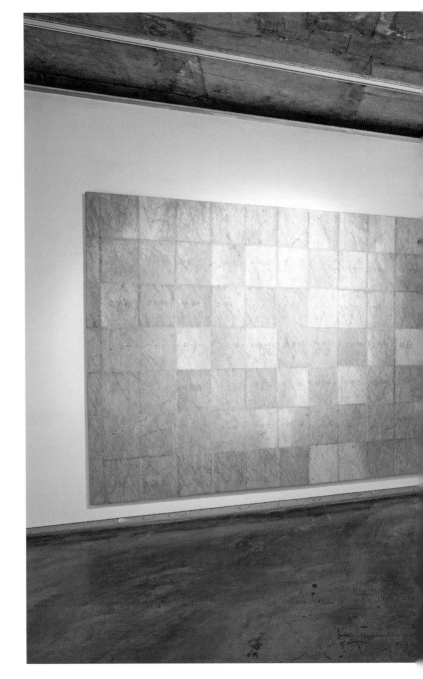

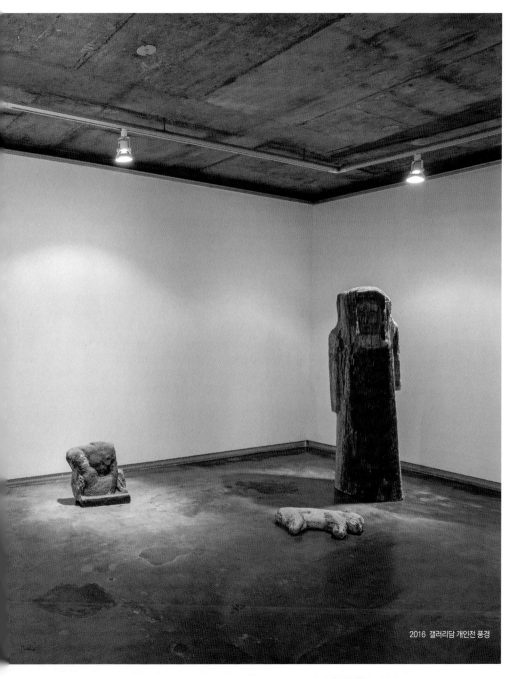

2016 갤러리담 개인전 풍경

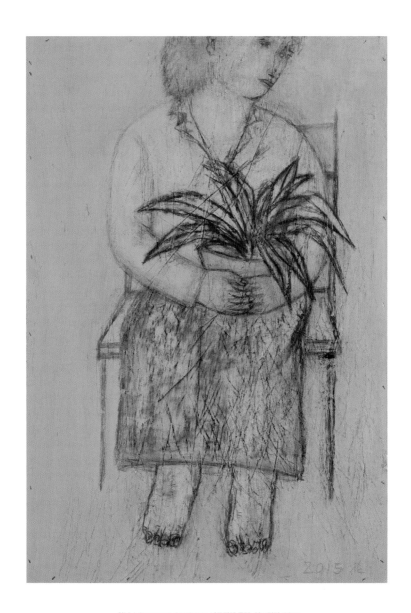

화분 A flower pot 41×61cm 나무판에 목탄, 아크릴릭 2015

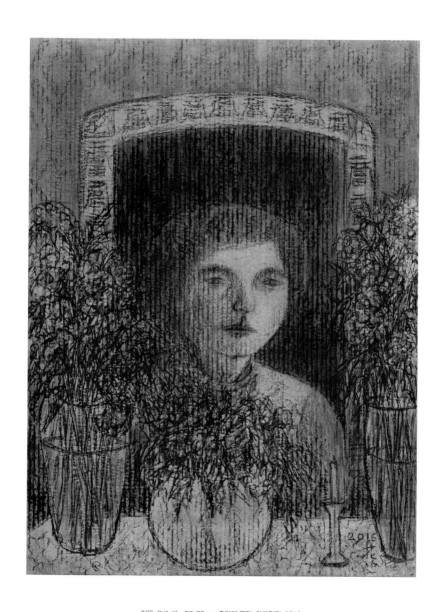

정물 Still-life 57x80cm 종이에 목탄, 아크릴릭 2016

박미화의 작업
존재에 대한 연민과 생명에 대한 예의

고충환 / 미술비평

아리스토텔레스는 시체는 추하지만 시체를 재현한 그림은 아름답다고 했다. 신을 상실하고 중심을 상실하고 자기를 상실하고 존재를 상실한 상실의 시대에도 불구하고, 위험사회 광풍이 불만큼 존재의 안위를 염려해야 하는 안전 불감증의 시대에도 불구하고, 물신이 새로운 신으로 등극한 천민자본주의 시대에도 불구하고, 좌파와 우파, 유산자와 무산자, 다수자와 소수자, 정규직과 비정규직, 갑과 을이 분투하는 총성 없는 전쟁의 시대에도 불구하고 때론 춤으로 노래로 그리고 조형으로 그 시대를 불러내는 과정을 통해서 현실을 치유할 수 있다는 의미일 것이다. 미학이 아닌 무엇으로도 이 삶은 정당화될 수 없다는 니체의 전언과도 통할 것이다. 트라우마로 자리한 자기타자와 대면하는 과정을 통해서 자기를 위로하고 자기와 친해지고 자기와 화해한다는, 루이스 부르주아가 조각을 하는 이유와도 통할 것이다. 그리고 그렇게 예술엔 때로 연금술과도 같은 그리고 마술과도 같은 것이 있다는 사실의 인식과도 무관하지가 않을 것이다.

이런 지리멸렬한 현실에 대해서 처음에 사람들은 유토피아를 꿈꿨다. 그리고 디스토피아의 진단을 내놓았다. 그리고 종래에는 헤테로토피아를 매개로 한 처방을 이야기한다. 그러나 유토피아가 그랬던 것처럼 헤테로토피아도 궁극적인 처방전이 될 수는 없었다. 미셸 푸코에게 헤테로토피아는 없는 장소며 부재하는 장소를 의미했다. 군대와 감옥과 기숙사처럼 실제로는 있는데 사람들의 의식 속에서 지워진 장소를 의미했고, 욕망이 해소될 기회를 얻지 못한 채 차곡차곡 쟁여지기만 하는 억압의 장소를 의미했다. 푸코가 헤테로토피아에 주목했던 이유도 알고 보면 바로 이렇듯 쟁여진 억압을 종래에는 존재를 해방하고 사회를 변혁시킬 수 있는 생산적인 계기로 본 것에 있다. 그러므로 헤테로토피아는 어쩜 없는 장소며 부재하는 장소이기는커녕 사실은 절실하게 있는 장소이며, 사람들의 의식 속에서 지워지기

는커녕 오히려 사람들의 무의식 속에 각인된 장소일 수 있다.

박미화의 작업은 그렇게 부재하면서 절실하게 있는 장소, 의식 속에서 지워졌지만 동시에 무의식을 파고드는 장소를 재현하고 되불러오는 것일지도 모른다. 전형적이긴 하지만 예술은 아름다움을 추구하는 예술과 진실을 추구하는 예술이 있다. 그 중 박미화의 작업은 진실을 통해서 사회적 트라우마며 실존적 트라우마를 위로하고, 그 상처와 친해지고 화해하는 과정일지도 모를 일이다. 아마도 그럴 것이다.

작가의 작업은 특히 공간적이고 장소적이고 연극적이고 문학적이다. 작업은 마치 한편의 공연을 상연하기 위한 연극무대 같다. 작품들 하나하나가 개별적인 위상을 가지면서도, 동시에 그것들이 하나로 어우러져서 어떤 서사를 풀어내는 데 종사하는 무대 소품 같다. 그리고 그 무대 위에 올리는 공연은 아마도 제의적인 것일 터이다. 사회적인 그리고 실존적인 상처를 위로하고 보듬는, 그런 치유를 위한 과정이 될 터이다. 이런 작가의 작업은 원래 신을 위한 제사로부터 예술이 유래했다는 예술기원론과도 통한다. 실제로도 작가의 작업은 이런 신을 되불러온다. 망자의 혼을 달랜다는 의미의 진혼이 그렇고, 망자의 영을 위로한다는 의미의 자장가가 그렇다. 그러므로 작가의 작업은 어쩜 이런 망자의 혼을 달래고 위로하는 한바탕 살풀이 굿판이 될 것이었다.

그렇다면 작가는 진혼이라는 이름의 그리고 자장가라는 제목의 무대 위에 어떤 살풀이며 굿판을 올려놓는가.

여기에 이름들이 추락하고 있다. 나는 그렇게 이름들이 번개처럼 떨어지는 것을 본다. 그 이름들은 누구이며, 그들은 왜 떨어지는가. 보통 사람이 죽으면 망자를 모신 지방을 태워 하늘로 날려 보내는데, 그걸 소지라고 한다. 망자의 신을 태워 하늘로 돌려보낸다는 뜻이고, 산 자와 죽은 자를 가름하는 의식이다. 이처럼 사람이 죽으면 하늘로 날려 보낸다. 그런데 어떤 죽은 사람들은 하늘로 돌아가지 못하고, 도로 자기가 살았던 땅 위로 떨어지고, 산 자 곁으로 되돌아온다. 그렇게 죽은 후에조차 산 자 곁을 맴도는 그들은 누구인가. 억울하게 죽은 사람들이다. 여기에 그렇게 억울하게 죽은 사람들의 이름이, 넋이, 신이 땅 위로 떨어지고 있고, 물속으로 빠져들고 있다. 그 이름들은 그나마 발굴된 이름들이고, 역사 속엔 이보다 숱한 미처 발굴되지 못한 이름들이, 때론 이름마저 지워진 헤아릴 수 없는 이름들이 구천을 떠돌고 있을 것이다.

그렇게 지워진 이름들 곁으로 창문이 많은 건축물 같기도 하고, 묘비들의 집 같기도 하고, 거대한 배 같기도 한 구조물이 있다. 그 구조물 위에는 얼지마 죽지마 부활할거야 라는 글귀와 함께, 알 수 없는 문자 같기도 하고, 숫자 같기도 하

고, 기호 같기도 한 부호들이 새겨져 있다. 2차 세계대전 직후 시베리아 탄광촌을 배경으로 자신의 유년을 그린 비탈리 카네프스키 감독의 자전적 흑백영화(1990)의 제목이기도 한 이 문구는 이후 암울한 세태를 대변하는 일종의 시대적 비망록 내지 묘비명이 되어주고 있다.

이 구조물도 그렇지만, 근작에서 작가는 합판과 커트 칼을 이용해 조형을 했다. 그래서 조각이지만 환조보다는 저부조에 가깝고, 조각보다는 회화에 가깝다. 그런 만큼 커트 칼은 조각도보다는 붓을 대신한다. 작가는 커트 칼 하나로 이 모든 형태며 문구며 부호들을 아로새겼다. 모르긴 해도 제작과정에서 커트 칼 꽤나 분질러먹었을 것이며, 더러는 손도 다쳤을 것이다. 그렇게 지워진 이름들이며 암울한 시대를 아로새겼다. 그렇게 사실은 상처며 상처의식을 아로새겼다. 그리고 그렇게 지워진 이름들이며 암울한 시대를, 상처를 아로새기기에, 그리고 종래에는 그 상처를 작가 자신의 자의식으로 아로새겨 넣기에 합판과 커트 칼은 꽤나 어울리는 조합이었고 환상의 궁합이었다. 상처를 더 상처답게 만들어 주는 재료가 있고, 자의식의 강도를 더 절실하게 만들어주는 도구가 따로 있는 법이다. 작가는 그 절실함으로 지워진 이름들을 부각했고, 지워진 메시지들을 복원했고, 알 수 없는 문자며 숫자며 기호들을 재생시켰다.

그렇게 작가가 커트 칼로 그린 혹은 커트 칼로 그린 것처럼 절실한 강도로 그린 그림 중엔 유독 피에타가 많다. 피에타의 전형처럼 여자가 누군가를 안고 있는데, 아기 같기도 하고, 인형 같기도 하고, 강아지 같기도 하다. 여기서 00 같기도 하다는 것에 주목할 필요가 있다. 그것은 바로 누구 혹은 다름 아닌 그것을 명명하지는 않는다. 억울하게 죽은 사람들이며 지워진 이름들의 희미한 자국을 의미한다. 그렇게 망각 속으로 사라진 존재 일반을 지시한다. 그들은 하나같이 죽은 것 같고, 최소한 삶과 죽음의 경계 위에 있는 것 같다. 그런 경계 위의 존재들이 연민을 자아낸다. 이런 연민을 자아내는 경우로 치자면 선인장을 안고 있는 그림이 있는데, 여기서 선인장을 안고 있는 것은 손 같기도 하고 발처럼도 보인다. 어느 경우이건 안을 수도 그렇다고 떨쳐버릴 수도 없는 상처며 자의식을 표상한다. 삶이 꼭 그럴 것이다. 아프고 절실하고 가엽고 도망가고 싶은. 그런데 정작 도망갈 수도 없는. 도망가고 싶은데 도망가지지가 않는.

이 모든 정황들을 지모가 침묵 속에 지켜보고 있다. 혹은 삶을 관장했듯이 죽음을 주재하고 있다. 수십 수백 아니 수억만 년은 됐음직한 고목이 물기(생기)란 물기를 다 내어주고, 손으로 만지면 파삭파삭 바스러져 내릴 것 같은 오래된 몸뚱이로 어둠을 지키고 있다. 마치 더 이상 고갈될 최소한의 연민조차 남아있지 않은 연민의 형해 같다. 아님 그럼에도 불구하고 역설적으로

길어도 길어도 끝이 없는 연민의 화수분 같고, 연민의 화신 같고, 연민 자체 같다. 그렇게 연민이 한편의 살풀이며 굿판과도 같은 구천 위로 떠도는 발굴된 이름들이며 지워진 이름들을 낱낱이 불러주고 있었다. 그리고 그렇게 이름들을 불러내면서 다독여주고 있었다.

여기서 지모란 사실 그저 흔한 나무둥치에 지나지 않는다. 작가는 그 흔한 나무둥치를 보는 순간 치마를 입은 머리 없는 어머니를 보았다(알아보았다?). 치마 입은 머리 없는 어머니가 흔한 나무둥치 속에 이미 모셔져 있었던 것. 그러므로 나무둥치 속에서 어머니를 본 것은 사실은 발견한 것이다. 지극한 눈으로 보면 보인다(혜안? 심안?). 무슨 말인가. 고대 그리스 사람들은 사물 속에 그리고 물질 속에 이미 완전한 형상이 들어 있다고 보았고, 그 완전한 형상을 에이도스라고 불렀다. 알다시피 후기 미켈란젤로의 숱한 미완성조각들은 바로 그 완전한 형상으로 구현된 신의 의지를 알아보았던, 미켈란젤로 자신의 철저한 무력감으로 무너져 내린 인간적인 좌절감을 증언해준다. 지금 보면 오히려 그래서 더 숭고해 보이고 현대적으로 보이기조차 한다. 그렇게 작가의 눈엔 흔한 사물 속에 그리고 물질 속에 이미 완전한 형상을 덧입고 있는 지모가 보이고 갑옷이 보이고 투구가 보인다. 여기서 지모는 아마도 생명을 낳고 죽음(혹은 주검)을 거두어들이는 원초적이고 원형적인 우주적 어머니를 의미하고, 갑옷과 투구는 죽임의 광풍이 휘몰아치는 살풍경한 시대에 존재를 보호해주는 살림의 미학을 의미할 것이다.

작가는 얼마 전 강화도로 작업실을 옮겼다. 그리고 칠흑 같은, 지옥처럼 감감하기보다는 투명하고 깊은 그곳의 밤하늘을 그렸다. 그 하늘 속엔 별이 총총하다. 그렇게 그림 속에 총총한 별들이 마치 하늘 위로 들려진 억울하게 죽은 사람들, 존재도 흔적도 없이 사라져간 사람들, 그리고 이름마저 지워진 사람들의 정령들 같다. 아마도 한 묶음 꽃을 던져도 메아리조차 되돌아오지 않는 넋들과의 대화가, 고무신마냥 작은 배를 타고 망자의 강(별이 총총한 밤하늘?)을 건너온 영들과의 대화가, 그리고 어쩜 지금은 자연의 일부가 된, 더러는 별이 되고 때론 바람으로 떠도는 정령들과의 대화가, 하늘과의 바다와의 밤과의 그리고 때론 파도에 떠밀려온 이름 모를 부목과의 대화가 작가의 작업에 또 다른 전기를 열어줄 것 같다.

이름 The names 영상작업 2015

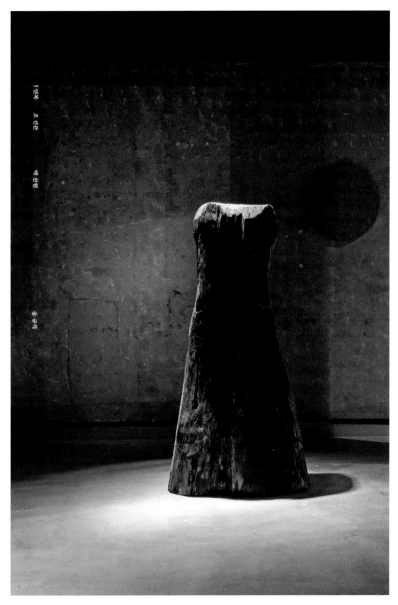

어머니 Mother 85×53×157cm 잣나무 2014

이번 전시는 지난 시간들의 작업을 돌아보고, 지금의 나와 앞으로의 작업에 대한 질문을 스스로에게 던져보는 시간이라고 생각한다. 여전히 어렵고 모호한 질문이지만, 개인의 상념과 심상이 보편적인 가치로 나아가기 위해서는 거쳐야하는 과정이리라. 그럼에도 시간이 지날수록 내 머리 속에 맴도는 말은 '점점 더 모르겠다'는 것이다.

서대문 형무소의 독방이나 철암의 선탄장, 노르망디의 교회 지하 창, 그 것들은 물리적으로 멀리 떨어져 있지만 내게는 같은 잔상을 남겨 놓는다. 그 공간 위에 떠도는 혼들은 나의 분신이며 사랑했던 자들에 다름없다. 우리가 매일 늘어놓는 진리에 대한 이야기 보다는 슬픔의 위로와 달램이 더 필요한 이유이다.

<div align="right">2013. 12.</div>

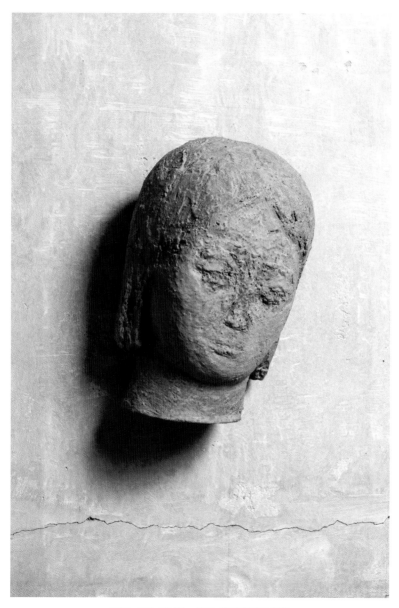

두상 Head 20×30×16cm 조합토, 산화소성 1220도 2015

이름 117×91cm 합판 위에 아크릴릭과 오일 파스텔 2014

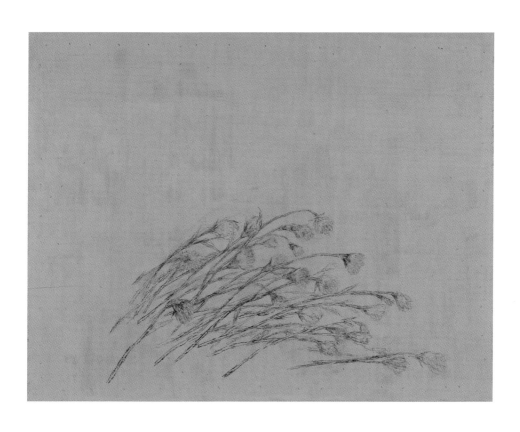

헌화 130×100cm 합판 위에 목탄과 아크릴릭 2014

얼지마, 죽지마, 부활할거야 202×8×104cm 합판위에 아크릴릭, 커터칼 조각 2014

창 Window 지름 53cm 조합토 1220도 산화소성 2014

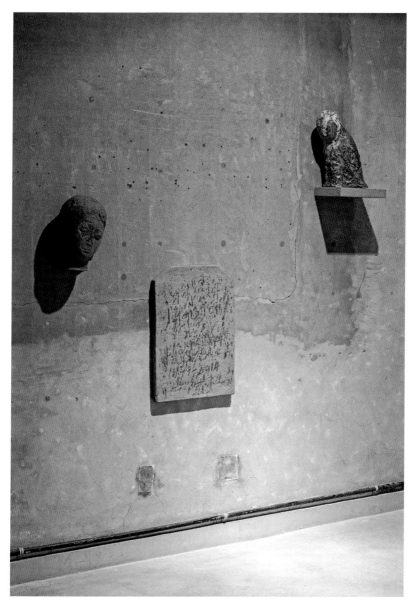

2015 갤러리3 개인전 풍경

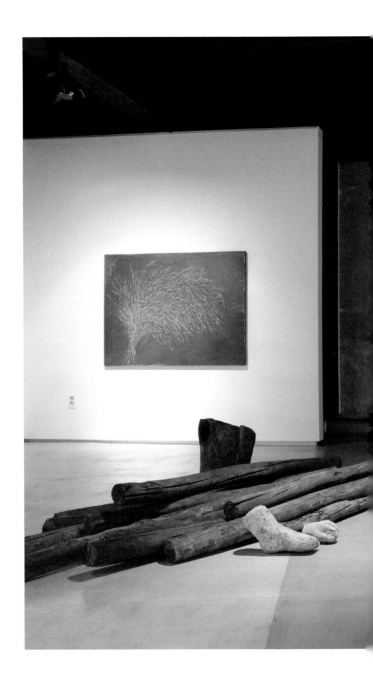

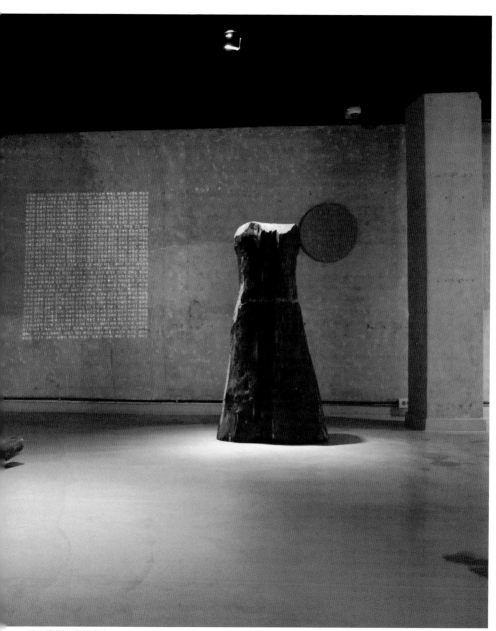

2015 갤러리 3 개인전 풍경

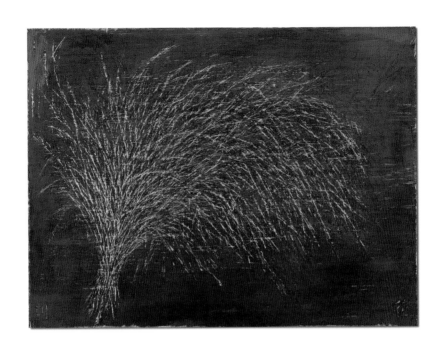

마른 풀 130×97cm 합판 위에 아크릴릭, 커터칼 조각 2014

엄마의 뜰 122×77cm 합판 위에 목탄 2015

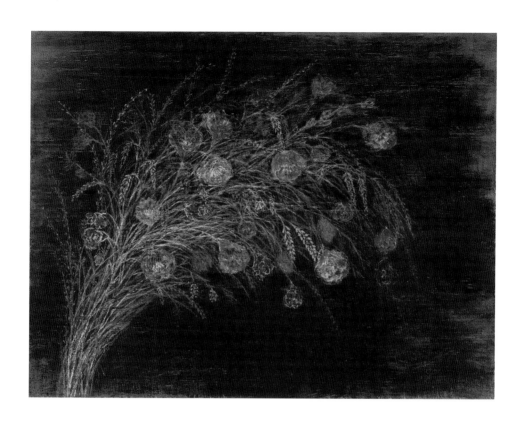

헌화 Offering flowers 130×100cm 나무판에 아크릴릭, 오일파스텔 2014

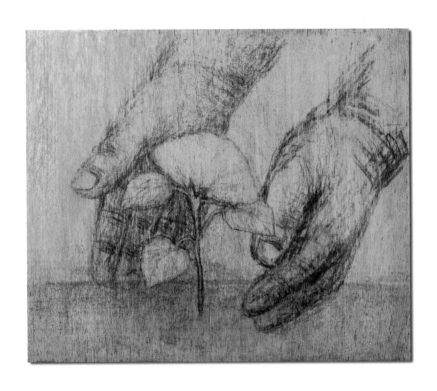

모종 Transplanting 45×40cm 나무판에 목탄, 아크릴릭 2015

선인장 60×50cm 골판지 위에 목탄 2014

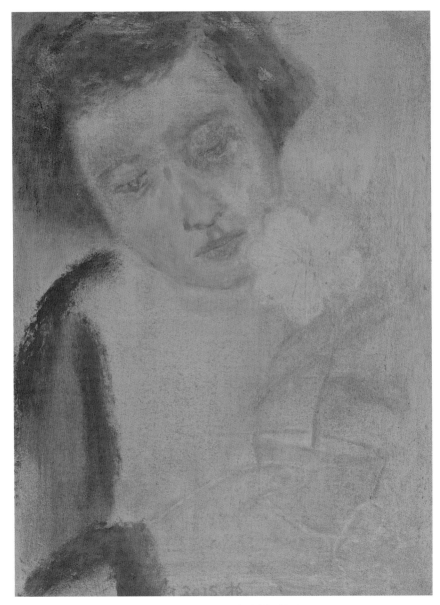

모종 Transplanting 45×33cm 나무판에 아크릴릭 2015

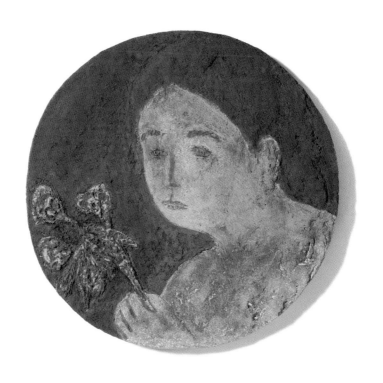

꽃을 바치다 지름 54.5cm 조합토 산화소성 1220도 2014

피에타 Pieta 30×55cm 나무판에 목탄, 아크릴릭 2014

피에타 39.5×54.5×4cm 종이 위에 아크릴릭 목탄 2015

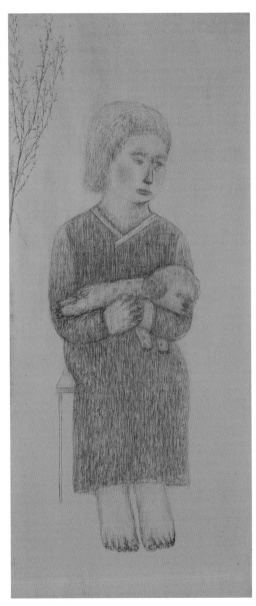

피에타 60×140cm 판넬 위에 아크릴릭, 목탄 2014

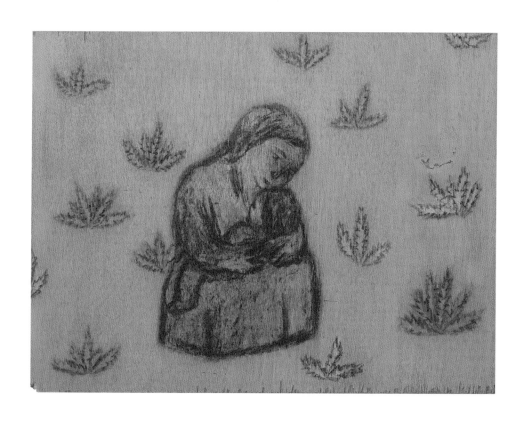

자장가 44×34cm 판넬 위에 아크릴릭, 목탄 2015

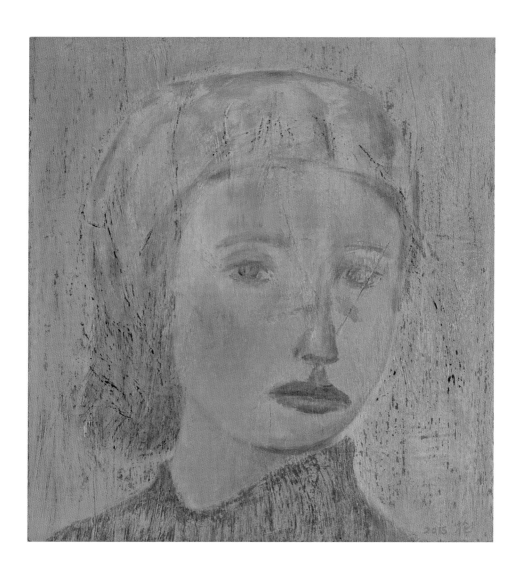

자화상 Self Portrait 63×60cm 나무판에 아크릴릭 2015

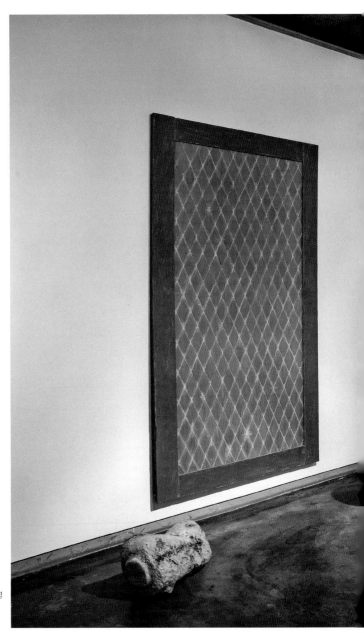

2013 갤러리담 개인전 풍경

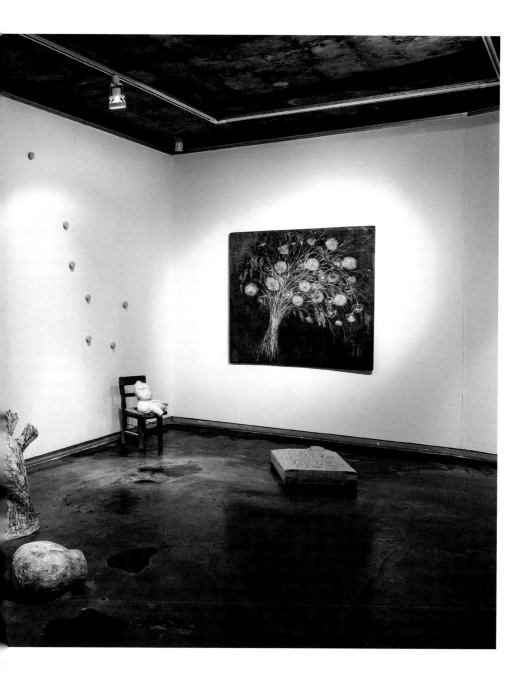

밤하늘 Night in the sky 60×42cm 한지에 아크릴릭 2013

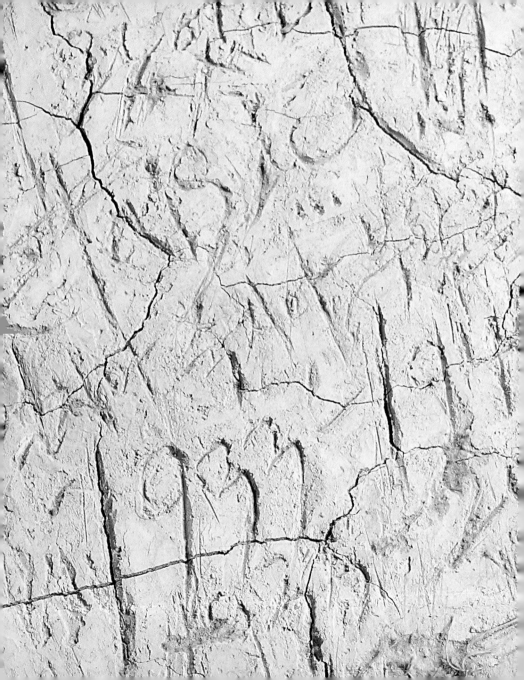

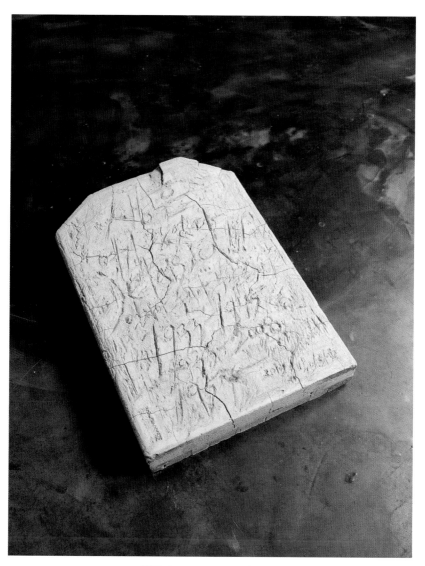

비석 Tombstone 45×9×66cm 조합토 2013

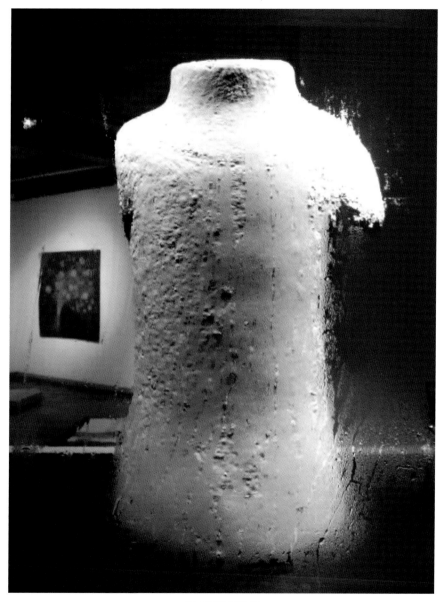

2013 갤러리담 전시풍경

날개 돋다
BUDDED WINGS
2013~

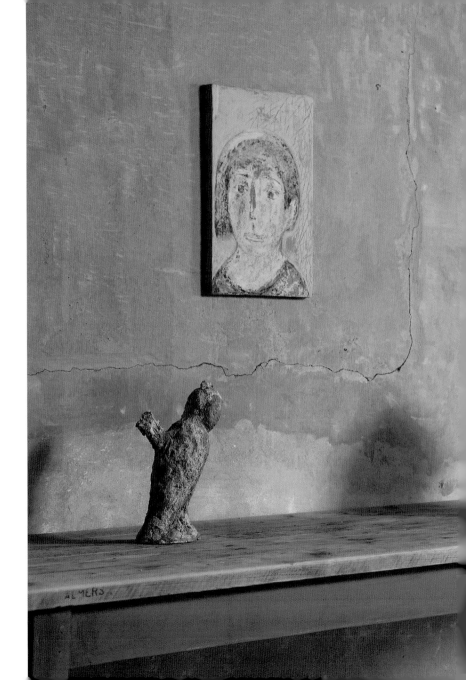

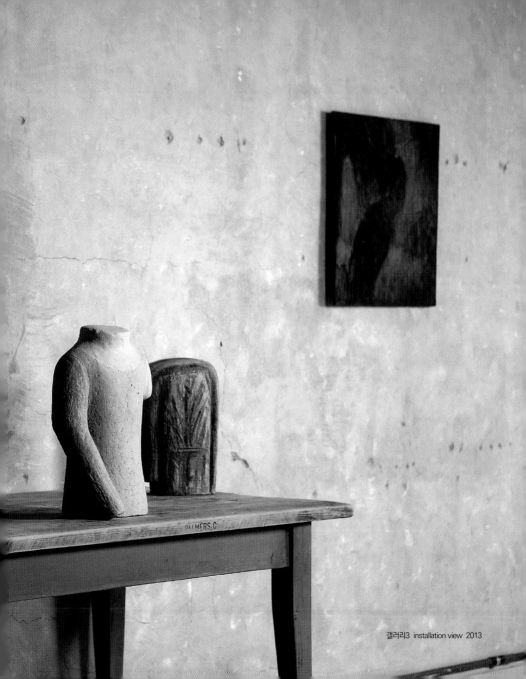

갤러리3 installation view 2013

공허한 것 같기도 하고 텅 빈 것 같기도 하고 꽉 찬 것 같기도 한 조상들

고충환(Kho, Chung-Hwan 미술평론)

가끔씩 번잡한 일상에서 벗어나 오랜 유적 앞에 서면 다른 세상에 온 것 같다. 세상은 다차원의 레이어로 포개져 있고, 그 레이어 중 일상의 층으로부터 이상이 속해져 있는 층으로 옮겨진 것 같다. 그렇게나 다르고 그만큼이나 생경한 느낌이다. 처음 봐서 생경하다기보다는 아주 오래 전 본 것 같은 친근한 느낌이어서 생경하다. 친근해서 생경한 느낌? 바로 잊힌 전설처럼 아득해진, 흐릿해진, 희미해진 원형에 대한 느낌이고 감정이다. 존재에 원형 같은 것이 있다면 아마도 그런 느낌이고 감정일 것이다. 그곳에 서면 바람도 다르고 공기도 다르고 시간도 다르다. 그런데, 사실은 내가 이미 알고 있는 바람이며 공기며 시간이다. 내가 이미 알고 있는? 아마도 원형을 알아보는 세포가 따로 있을 것이고, 그 세포가 일깨워준 기억일 것이다.

유적이란 말은 의미심장하다. 정적이 흐르는? 적막감이 감도는? 흔적만 남겨진? 흔적으로 남은? 아마도 그 뉘앙스며 의미 모두를 아우를 것이다. 살다보면 그렇게 시간이 정지되고 세상이 멈춘 듯한 순간들이 있다. 마치 세상을 등진 듯 숲속에 숨어있는 산사와 처음에는 꽤나 화려했을 꽃담의 빛바랜 색깔, 부분적으로 칠이 벗겨진 벽화와 그림에 상처처럼 아로새겨진 균열과 스크래치, 원형을 상실한 채 다만 기억으로만 원형을 간직하고 있는 탑기단과 잡풀만 무성한 절터를 무심하게 지키고 있는 설핏 흔한 돌덩어리와 구별되지 않는 동자승, 멍해지는 순간과 순간적으로 아님 꽤나 지속적으로 현실이 잊힐 만큼 빠져드는 생각들, 흐르는 물에 동화된 나머지 어지럼증을 불러일으키는 강물, 그리고 세상이 하얘지는 순간과 세상이 어둠 아님 침묵 속으로 함몰되는 순간, 이 모두가 유적이고 유적들이다.

그 유적들이 흔적을 상기시킨다. 무엇의 흔적인가. 한때 존재했었음으로 나타난 다만 과거형으로 기술될 수 있을 뿐인 것들의 흔적이며 부재가 자기 위로 밀어올린 존재의 흔적이다.

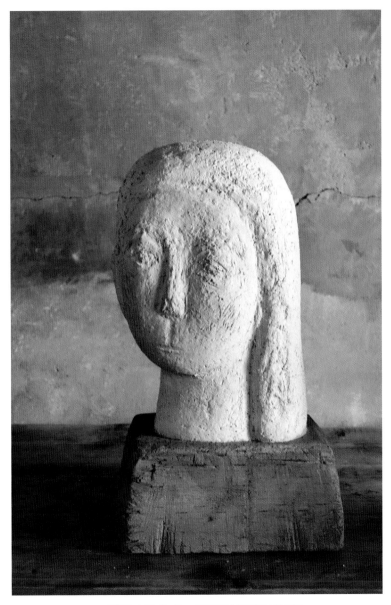

두상 Head 28×17×40cm 조합토 산화소성 1220도, 나무 2013

어쩌면 존재란 현재를 증언하기 위해 과거가 호출되고 존재를 증명하기 위해 부재가 호명되는, 그리고 그렇게 과거와 현재가 포개지고 존재와 부재가 그 경계를 허무는 지점일지도 모른다. 박미화의 조각은 바로 이런 유적과 정적, 시간과 비시간(흐르지 않는 시간), 존재와 부재, 그리고 흔적의 언저리를 맴돈다. 없는 듯 있는, 어수룩한 듯 까칠한, 두루뭉술한 듯 정제된 조각으로 담담하게 말을 걸어오고 강력하게 파고들어 무의식을 온통 흔들어놓는다.

　박미화의 조각은 각각 평면과 입체로 나뉜다. 그렇게 나뉘면서 하나로 통한다. 흙을 되는 대로 주물 주물해서 만든 조각이나 흙을 덧바르고 긁어내 만든 회화나(도판회화?) 하나같이 현재를 증언하기보다는 과거로부터 호출된 듯 보이고, 발굴된 유적을 보는 것 같은 고답적인 느낌을 준다. 오랜 흙 벽에 난 알 수 없는 스크래치나 부분적으로 박락된 색 바랜 벽화를 떠올려주고, 어둑한 성소에서 오랜 시간 시간을 잊고 있었을 성물을 보는 것도 같다. 그렇게 세속적이기보다는 성스러운 느낌에 가깝고, 현실적이기보다는 비현실적인 인상에 가깝다. 분명 세속적인 소재며 현실적인 소재를 소재로 했음에도 이 도저한 성스러운 느낌이며 비현실적인 인상의 실체는 무엇인가. 그 느낌이며 인상은 도대체 어디서 어떻게 오는 것일까. 그리고 특히 성스럽다는 것은 정확하게 무슨 의미일까.

　작가의 조각에는 그 흔한 드로잉이나 에스키스도 없다. 흙과의 직접대면으로 바로 시작된다. 그렇게 흙을 보고 있으면 발상이 떠오를 때도 있고 그렇지 않을 때도 있다. 흔히 직관으로 알려진 그 발상의 절반은 질료에서 건너온 것이고, 나머지 절반은 작가에게서 건네진 것이다. 바슐라르의 물질적 상상력이 발현되는 순간이며 사건이다. 질료의 의지와 상상력의 의도가 합치되는 것. 여기서 흙이라는 질료는 특이하다. 자기가 강해서 특이하기보다는 자기가 약해서 특이하다. 이를테면 조각가들이 다루는 재료들이 천차만별이지만, 그 중 흙은 가장 소극적이고 수동적인 재료다. 외부로부터의 의도에 어떠한 최소한의 저항도 하지 않는, 마치 자기 에고를 가지고 있지 않은 재료다(어쩌면 에고 없음은 순수하다는 말의 진정한 의미일지도 모른다). 이처럼 스스로는 에고가 없으면서 다만 자기 외부로부터의 에고를 받아들이기만 하는, 철저하게 수동적인 재료가 작가를 흥분시키기도 하고 난감하게도 한다. 질료의 의지라고 했다. 그리고 철저하게 수동적인 재료라고도 했다. 바로 흙의 이율배반성

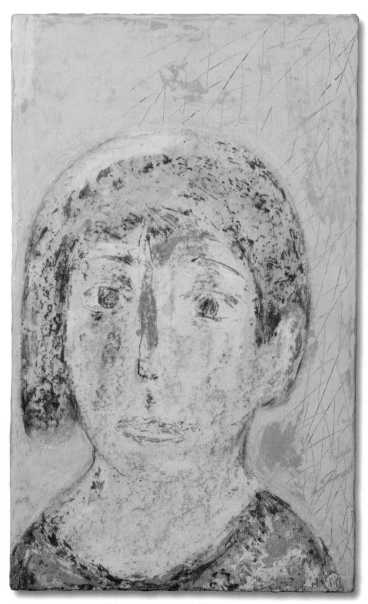

얼굴 Face 28×46cm 조합토 산화소성 1220도 2012

을 말해주는 대목이다. 그러므로 어쩌면 흙의 자기 없음은 사실은 가장 강력한 자기주장의 역설적 표현일지도 모르고, 이미 완성된 형태(에이도스)의 자기를 실현하려는 의지의 표명인지도 모른다. 하지만 이처럼 이미 완성된 형태를 누가 어떻게 알랴. 작가의 조각에서처럼 질료에 직접 대면하는 작업이며 직관적인 작업은 그래서 어렵고 매력적이다.

그렇게 되는대로 주물주물 만든 것 같은데도 작가의 조각은 희한하게 자연스럽고 편안한 느낌이다. 어눌하면 어눌한 대로, 어수룩하면 어수룩한 대로 그 자체로 더할 것도 덜할 것도 없는 어떤 형태의 정점처럼 보인다. 흙 속의 에고 아님 에이도스와의 지난한 소통의 과정이 없었다면 불가능한 일이다. 하이데거는 사물을 오래 쳐다보고 있으면 마침내 사물이 자기를 내어주고 열어 보이는 때가 온다고 했다. 그리고 세계의 개시라는 말로써 그 시점이며 사건을 표현했다. 작가는 말하자면 그렇게 흙이 내어준 자기며 세계를 열어 보이고 있는지도 모르고, 흙의 본성과 존재의 원형이 하나로 삼투되는 경지며 차원을 열어 보이고 있는지도 모를 일이다.

그렇게 어눌하고 어수룩한, 자연스럽고 편안한, 가식이 없으면서 팽팽한 긴장감이 감도는 형태 위로 얼굴이 부각된다. 그렇게 부각된 얼굴들은 평면이나 입체 할 것 없이 또렷한 게 하나도 없다. 저게 얼굴이지 싶은 선입견이 아니고선 쉽게 얼굴임을 알아볼 수가 없는 얼굴들이다. 혹 작가는 얼굴이 아닌 비얼굴을, 얼굴 뒤에 숨겨진 얼굴을, 얼굴에 포개진 얼굴을 그리고 싶은지도 모른다. 무슨 말인가. 주체는 아이덴티티와 페르소나로 분리된다. 사회에 내어준 주체, 사회적 주체며 제도적 주체, 그래서 주체를 대리 수행하는 주체가 페르소나라고 한다면, 그 가면 뒤에 숨은 주체가 아이덴티티다(페르소나는 가면이란 말이다). 그리고 알다시피 얼굴은 주체를 대리한다. 그러므로 가면 뒤에 숨은 얼굴, 얼굴 뒤편의 얼굴에 대해선 누구도 본 적이 없고, 심지어는 주체에게마저 낯설다. 이렇게 해서 한눈에 알아볼 수 없는 얼굴이 설명이 되고 오리무중의 얼굴이 해명이 된다. 자기 자신에게마저 낯선? 바로 주체의 타자이며 주체인 타자이다(자기소외?). 나는 얼이다. 나는 나의 얼을 본적이 있고 서로 대면한 적이 있는가. 얼굴은 얼의 꼴이란 말이며, 얼이 거하는 굴이란 의미이다. 흔히 얼굴이 어둡다느니 얼굴에 그림자가 드리워져 있다는 말에서 어두운 그림자에 해당하는 것이 바로 얼이다. 이처럼 얼은 그림자 속에 숨어 있어서 잘 드러나지도 잘 보이지도 않는다. 작가

는 바로 그런 얼의 꼴을 그리고 있었던 것이다.

그리고 아예 목이 잘린 얼굴이 얼굴의 또 다른 지점을 지시한다. 바로 암시다. 예술은 어쩌면 암시의 기술일지도 모른다. 그린 그림으로써 그리지 않은 그림을 암시하고, 만든 형상으로써 만들지 않은 형상을 암시하는 것이다. 결국 그림이란 그린 그림과 그리지 않은 그림이 어우러져서 완성되는 것인데, 여기서 결정적인 것은 그린 그림보다는 그리지 않은 그림쪽이다. 그리고 그린 그림은 스킬로 잡을 수가 있지만, 그리지 않은 그림은 전적으로 감각의 몫이다. 없는 것을 붙잡는 일이며, 비가시적인 것을 가시의 층위로 불러내는 일이다. 그렇게 알아볼 수 없는 얼굴 뒤로, 그림자 속에 숨은 얼굴 뒤로, 아예 잘려나가고 없는 목 뒤로 무엇이 보이는가. 바로 공허하고 텅 비고 꽉 찬 내면이다. 외면이 닫히면 내면이 열린다. 외부로 감긴 눈은 내부를 향해 열린다. 작가는 혹 이목구비가 생략되거나 약식 표현된 얼굴 같지 않은 얼굴을 매개로 사실은 심안과 혜안의 문제를 건드리고, 나아가 불교에서의 진아를 겨냥하고 있는지도 모른다.

그럴 때에야 비로소 그 표면에 균열이 간 깨진 창틀이며 창문도 덩달아 이해될 수가 있다. 눈의 문제이며 보는 것의 문제이다. 그리고 보는 것은 삶의 문제(관점)이며 조형의 문제(감각)이기도 하다. 다시, 무슨 말인가. 흔히 마음의 창이라고 했다. 마음이 창이란 말이며 창이 곧 마음이란 의미이다. 창은 말하자면 마음의 눈에 해당한다. 그 눈에 균열이 갔다는 것은 마음에 상처를 입었다는 말이며, 그 상처는 지금까지 창이 향했던 외면을 통해선 치유되지가 않는다는 말이다. 그러므로 외면을 향하던 창이 닫히고 재차 내면으로 열린다는 의미이기도 하다. 이렇게 해서 두루뭉술한 얼굴이 내면의 표상이 될 수 있었고, 목 잘린 얼굴(토르소)이 내면의 덩어리며 자의식의 덩어리가 될 수가 있었다.

공허하고 텅 비고 꽉 찬 내면이라고 했다. 자의식의 덩어리라고도 했다. 다시, 무슨 말인가. 여기서 작가의 피에타가 이해될 수가 있다. 작가가 껴안고 있는 피에타는 바로 자기 자신에 대한 연민이며(알다시피 피에타는 연민이란 말이다), 공허하고 텅 비고 꽉 찬 내면이며, 자의식의 덩어리였다. 작가의 피에타는 전작에서의 선인장과 통한다. 전작에서 작가는 선인장을 피에타처럼 끌어안고 있었다. 이처럼 사람들은 저마다의 선인장을 피에타처럼 끌어안고 산다. 내 연민이어서 버릴 수도 없고, 가시가 돋쳐서 꼭 끌어안을 수도 없다. 그저 삶

이 그런 것처럼 엉거주춤하게 껴안고 살 수 밖에. 서두에서 작가의 조각은 왠지 성스러운 느낌이라고 했다. 여기서 그 성스러운 느낌이 사실은 자기연민이었고, 내면의 덩어리였고, 부조리한 삶에 대한 자의식이었음이 드러난다. 그렇게 성은 속 속에 숨겨져 있었고 잠자고 있었음이 밝혀진다. 그렇게 작가의 조각은 속 속에 숨은 성을 일깨워준다.

그리고 모든 추락하는 것들은 날개가 있다. 날개는 무엇인가. 바로 날고 싶은 욕망이며 자기(에고)를 벗고 싶은 욕망이며 거듭나고 싶은 욕망이다. 날개가 없으면 추락도 없다. 그러므로 추락하는 것들은 날개가 있다는 말은 추락하는 것들은 욕망(아님 이상)이 있다는 말로 고쳐 읽을 수 있고, 날개가 없으면 추락도 없다는 말은 에고가 없으면 추락도 없다는 말로 고쳐 읽을 수가 있다. 앞에서 어쩌면 순수란 에고 없음을 뜻할지도 모른다고 했다. 불교에서의 진아와도 통하는 말이다. 하지만, 알고 보면 결국 에고가 자긴데 없애고 말고 할 수가 있는가. 여기서 다시 딜레마에 빠진다. 버릴 수도 그렇다고 꼭 끌어안을 수도 없는 피에타(자기연민 아님 자기애 아님 자의식)처럼 어깻죽지를 파고드는 날갯죽지를 참을 수밖에. 날아오르지도 그렇다고 정박하지도 못한 채 어중뻥뻥한 삶을 견딜 수밖에. 그렇게 작가의 날개는 날아오르기 위한 도구로서보다는 부조리한 삶의 표상처럼 보인다.

작가는 이번 전시가 통로에 위치해 있다고 했다. 아마도 자기를 벗고 거듭나는 계기에 대한 의지의 표명이며 관문에 해당할 것이다. 작가가 그 통과의례를 잘 수행할 수가 있을까. 그렇게 추락하지 않고 비상할 수가 있을까. 설령 비상하지 못한다고 해도 무방할 것이다. 쓸모 없지만 자기를 증명해주고 존재를 증언해주는 날개를 쓰다듬는 것도 아름다운 일이다.

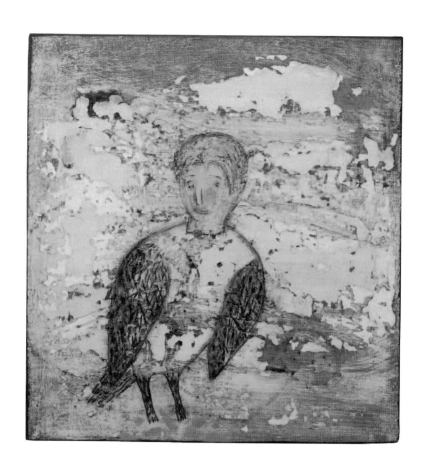

웃는 새 A Bird with Smile 37×40cm 조합토 산화소성 1220도 2012

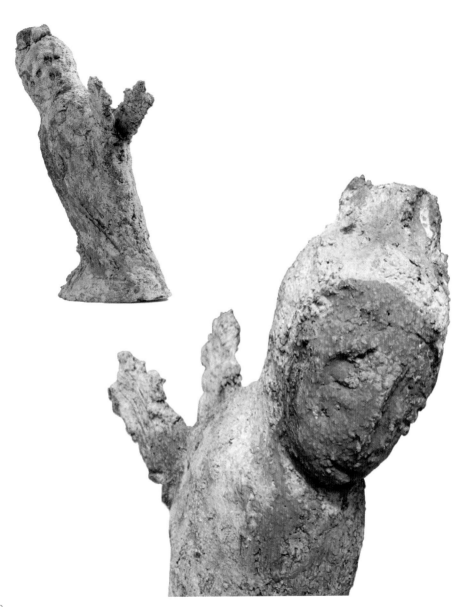

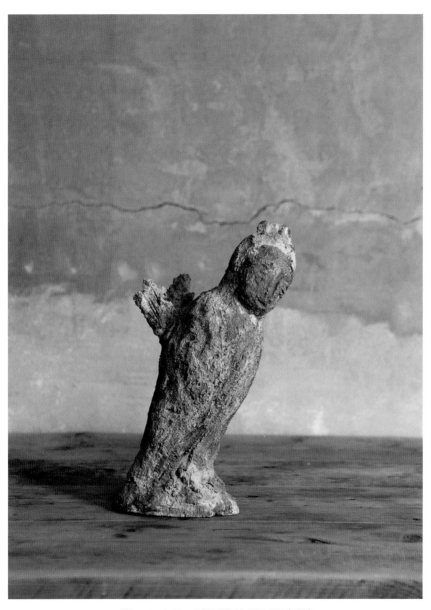

새 Bird 15×10×32cm 조합토 산화소성 1220도 2012 (◀부분)

나의 작품은 기본적으로 개인의 삶과 그 주변과의 관계를 바라보는 시선을 형상화 한다. 전시장에 설치된 다양한 무리의 형상들은 속도의 시대를 살아가는 우리에게 잠시 눈을 감고 자신의 모습을 들여다보라고 이야기한다. 전혀 새로울 것도 없는 재료와 기법이지만, 지금 우리에게 필요한 질문들을 불러올 수 있다면 그것으로 족하다.

　　미술용어로 토르소라 불리는 이 작품은 표정을 나타내주는 얼굴이 없기 때문에 모호하다. 무엇을 말하려는지 알 수가 없다. 알 수 없기 때문에 더 들여다보게 된다. 생각하게 한다.

　　팔도 온전치 못하다. 불완전하다. 무슨 이야기가 숨어있을까 또 생각하게 된다.

　　삶은 언제나 불완전하고 모호하며 의문투성이이다. 모호하지만 신비롭고, 불완전하기에 연민을 느끼는 나와 우리의 모습이다.

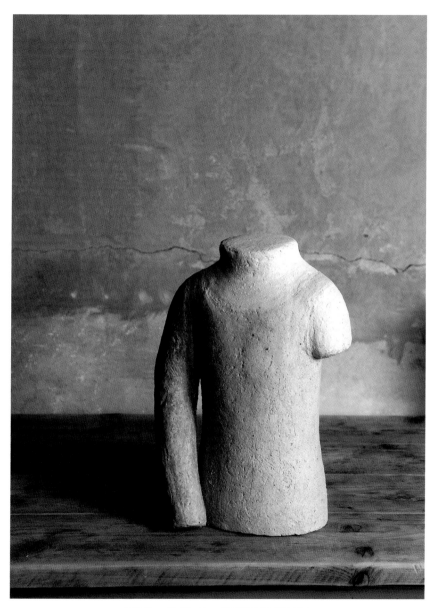

토르소 Torso 31×20×42cm 조합토 산화소성 1220도 2013

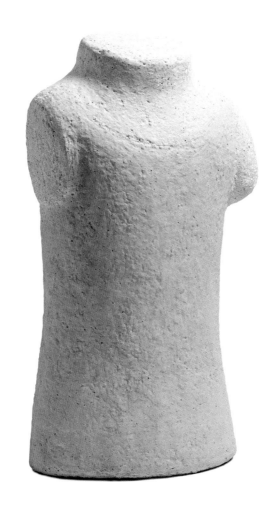

토르소 Torso 27×14×45cm 조합토 산화소성 1220도 2012

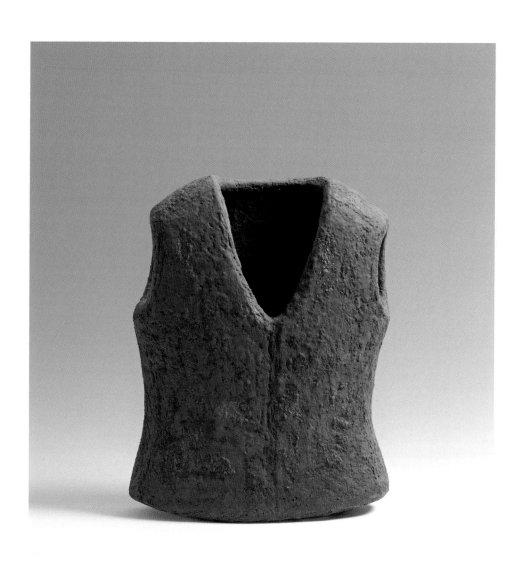

조끼 Vest 38×17×43cm 조합토 산화소성 1220도 2011

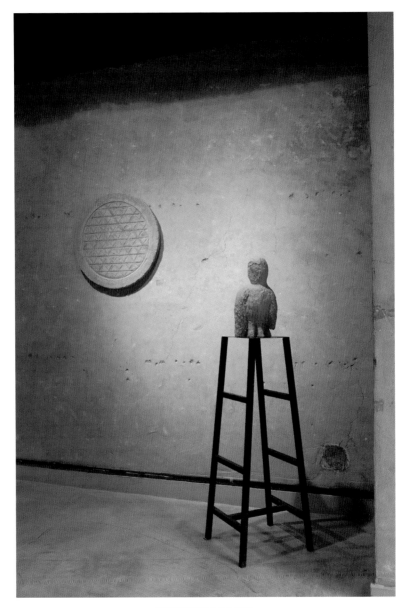

갤러리3 installation view 2013

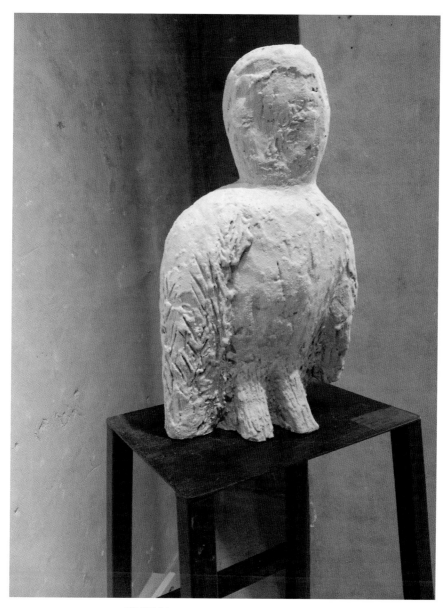

하얀 새 A White Bird 20×15×37cm 조합토 산화소성 1220도 2013

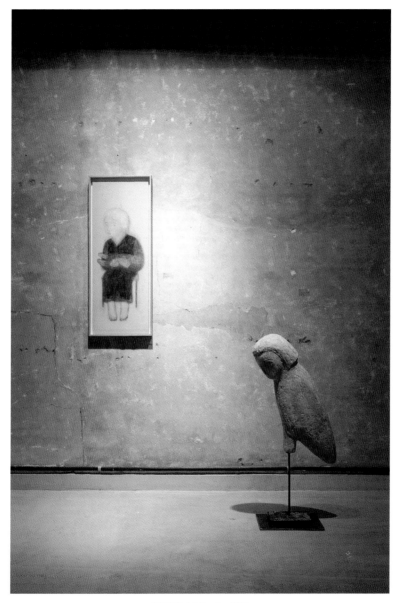

갤러리3 installation view 2013

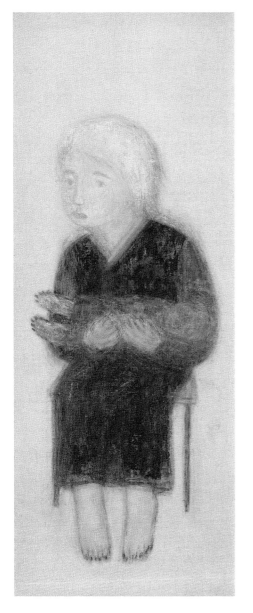
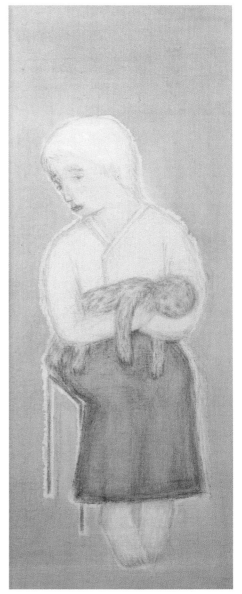

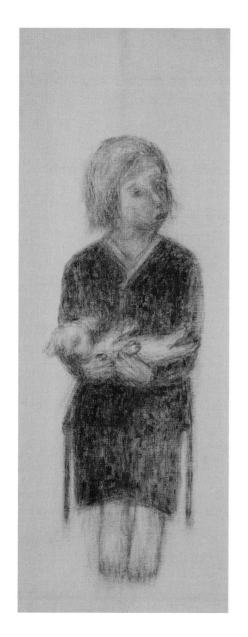

◀◀◀ 피에타 블루 Pieta`Blue 32×85cm 캔버스에 아크릴릭 2012
◀◀ 피에타 옐로 Pieta` Yellow 32×85cm 캔버스에 아크릴릭 2013
◀ 피에타 블랙 Pieta` Black 32×85cm 캔버스에 아크릴릭 2012

99

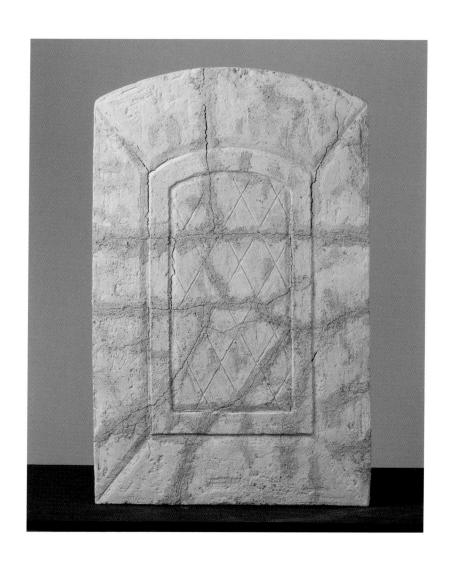

부서진 창 A Broken Window 35×55cm 조합토 백시멘트, 충전재 2013 (◀부분)

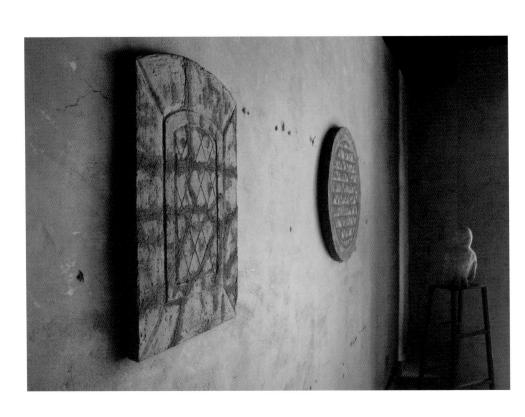

갤러리3 installation view 2013

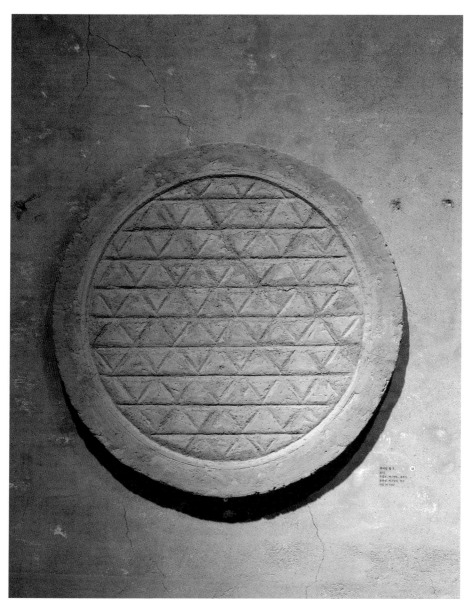

부서진 창 A Broken Window 지름 60cm 조합토, 백시멘트, 충전재 2013

상像
Figure
2007~2012

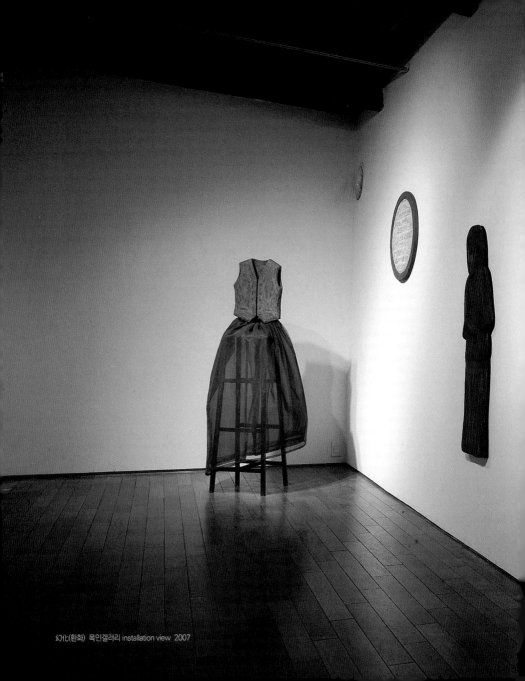

幻化(환화) 목인갤러리 installation view 2007

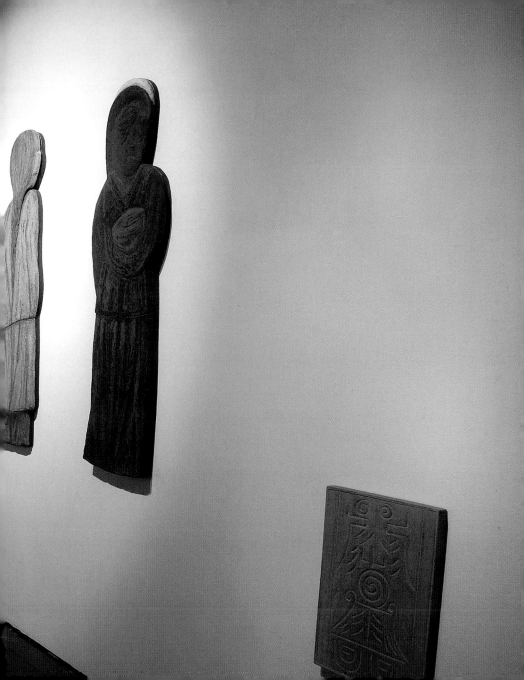

너무 많은 생각에 시간을 헛되이 했다.
모든 것이 허깨비 놀음(幻化)지나지 않는다지만,
스스로를 속이는 일만 하지 않을 수 있다면
이 허깨비 놀음도 그리 나쁘지만은 않으리라.

여기 내가 살아있음을 느낀다면
무너져 사라질 현실이면 어떤가.
아니 어차피 스러질(mortal) 것이라면
그냥 마음 놓고 자유롭게 낙하하자.

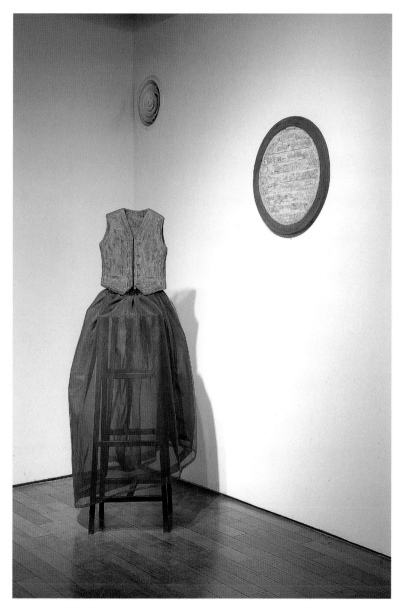

환화(幻化) Illusion of Mortal-Being 60×50×152cm 조합토 산화소성 1220도, 천, 쇠 2007

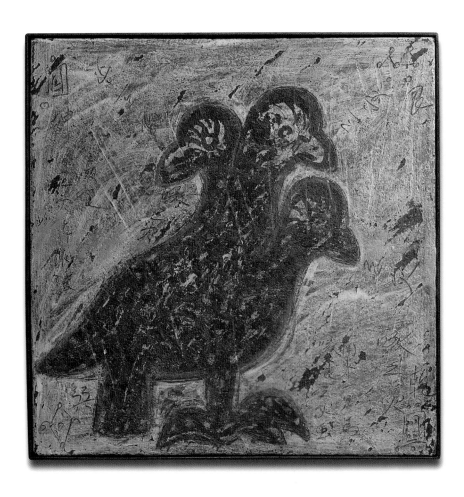

삼두조(三頭鳥) The Bird with Three Heads 38×38cm 조합토 산화소성 1200도 2006

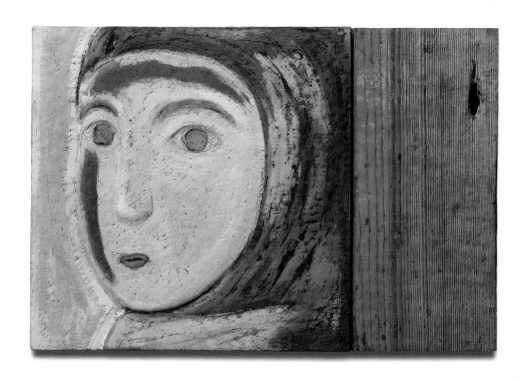

자화상 Self-Portrait 45×29cm 조합토 산화소성 1220도, 나무 2007

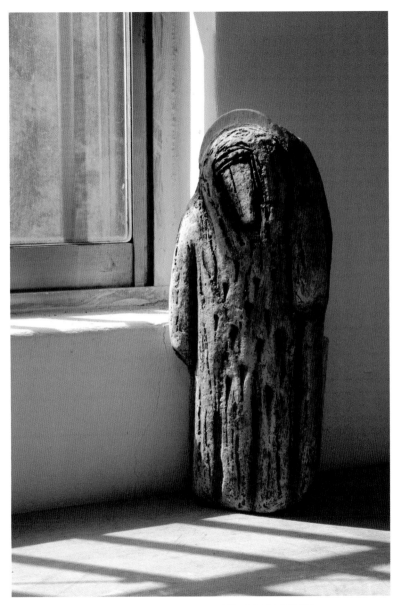

서있는 어머니 Stabat Mater 19×11×43cm 조합토, 산화소성 1200도 2005

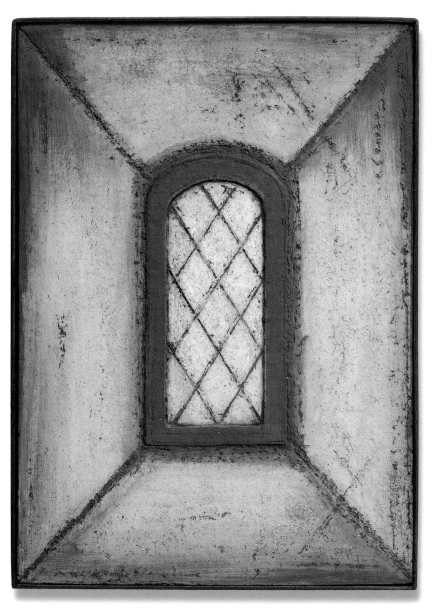

창문 Window 31×43cm 조합토 산화소성 1220도 2007

모순이 존재한다.
활짝 핀 꽃이 되고 싶은가 하면,
이름 모를 곳에서 밤새 떨어지는 꽃잎인 편이
더 좋겠다고 생각한다.
고독 속에서 통속함을 멀리하고 싶은가하면,
가장 평범한 것 속에 녹아있어야 한다고 생각한다.
한 동안의 평화와 한 동안의 혼돈은 언제나처럼
사이좋게 반복된다.

생각하는 부처 Thinking Buddha 53×65cm 캔버스에 아크릴릭 2009

아침마다 작업대 위에 아무렇지도 않게 놓여진 흙덩어리를 들여다보면, 그날의 心像에 따라 흙 속에 그려지는 이미지가 있다. 그 잔상이 사라지기 전에 나는 흙 위에 손가락으로 형태를 그리고, 나무칼로 흙을 잘라내기 시작한다. 작업을 위한 변변한 드로잉이나 에스키스 없이 작업을 하다 보니, 어설프고 모호한 점 투성이다. 표정 또한 수수께끼로 가득한, 나도 알 수 없는 눈빛들이다. 수많은 망설임과 실수를 통해 완성이 되기도 하고 버려지기도 한다.

머뭇거림 Holding Back 24×22×52cm 조합토 산화소성 1220도 2009

갤러리담 installation view 2009

소년 A Boy 지름 60cm 합판 위에 아크릴릭 2009

여자 Woman 26×43cm 조합토 산화소성 1220도 2009

남자 Man 26×43cm 조합토 산화소성 1220도 2009

바보王 A Fool King 30×4×35cm 조합토 산화소성 1220도 2009

수영 Swim 40×35cm 조합토 산화소성 1220도 2010

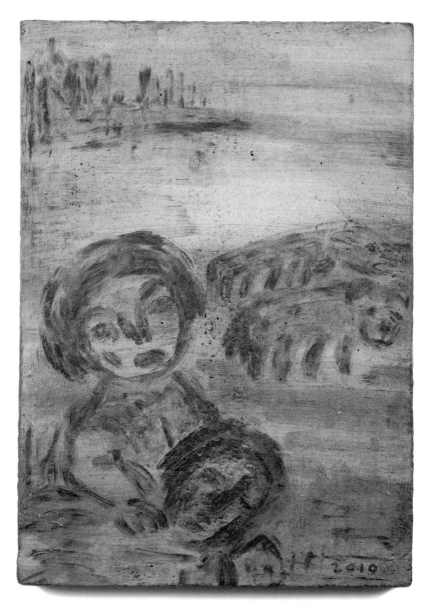

피에타 Pieta 31×4×45cm 조합토 산화소성 1220도 2010

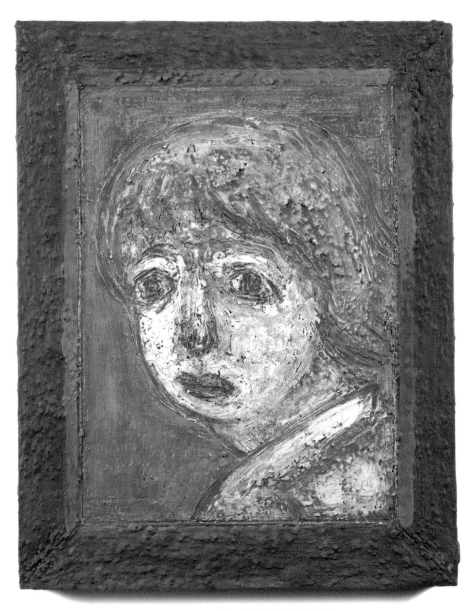

자화상 Self Portrait 32×4×41cm 조합토 산화소성 1220도 2011

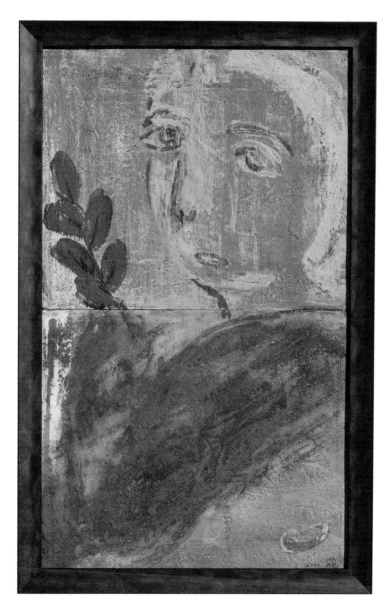

나뭇잎을 든 소녀 A Girl with Leaves 43×72cm 조합토 산화소성 1220도 2011

나의 작업은 가마에서 구워진 채색 테라코타라 말할 수 있다. 조합토로 성형된 형태에 화장토를 바르고 초벌한 후 다시 화장토를 발라 1220도에서 소성하는데, 색채에 깊이를 더하기 위해서 화장토를 바르고 소성하는 과정을 여러 번 반복하는 경우가 대부분이다. 따라서 흙으로 성형을 시작한 후 완성작이 나오기 까지는 꽤 오랜 시간이 걸린다. 나도 모르게 참는 연습을 하게 되는 공정이다.

　나는 흙이 가지고 있는 특성과 매력을 최대한 살리려 노력한다. 1220도에서 구워내도 여전히 흙의 자연스런 느낌이 남아있는 작업이 되었으면 한다. 다른 어떤 재료로도 대신할 수 없는 작업이기에 무겁고 번거로운 과정을 버릴 수가 없다. 요즘처럼 속도를 중요하게 생각하는 시대에 내가 거꾸로 사는 것이 아닌가 생각해볼 때도 있다.

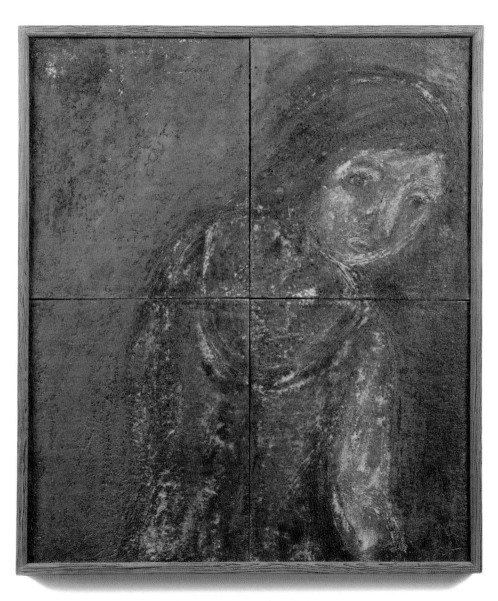

뒤돌아보기 Looking Back 70×83cm 조합토 산화소성 1220도 2010

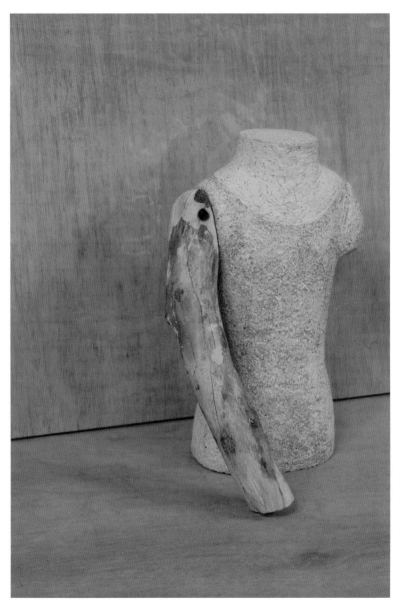

토르소 Torso 28×22×45cm 조합토 산화소성 1220도, 나무 2009

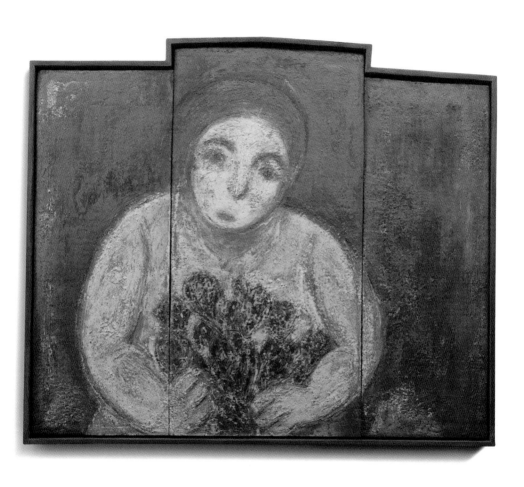

선인장 Cactus 80×65cm 조합토 산화소성 1220도 2011

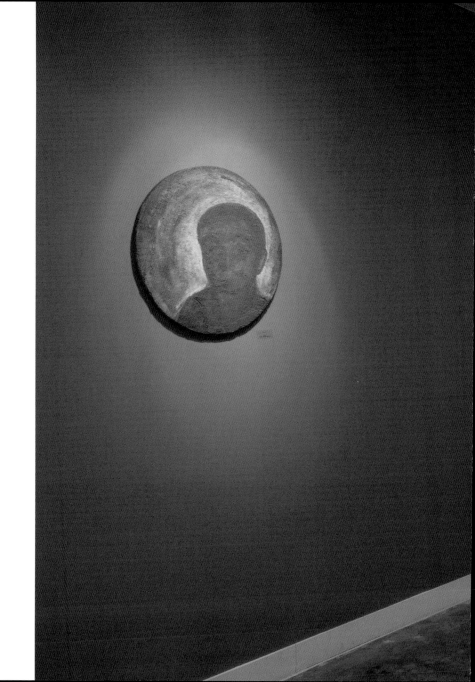

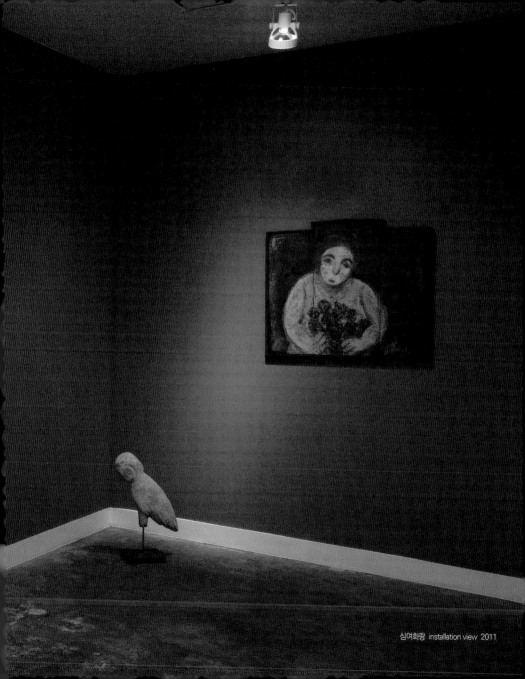

심여화랑 installation view 2011

나는 많은 것을 두려워한다.
밤길, 등 뒤에서 들려오는 발자국 소리,
우리 강아지 기침소리,
가마 속에서 툭하며 흙이 터지는 소리...
나는 자유롭지 않다.
다행이다.

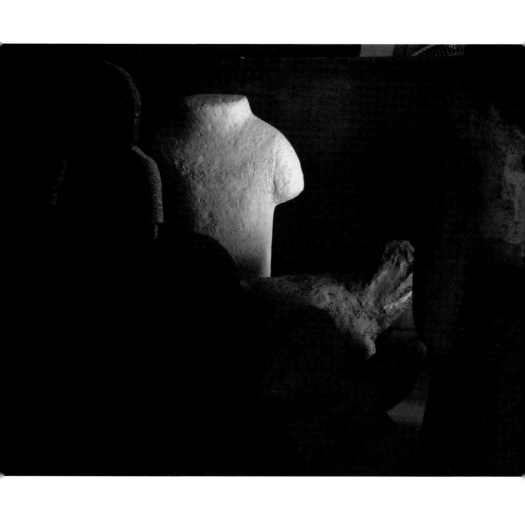

정물 A Still Life 가변 설치 (작가의 작업실) 2011

귀남이가
오늘은 집에 있겠구나
엄마랑 둘이
비오는 날은 공치는 날

*귀남이는 시장앞에서 노점상을 하는 주인과 함께 길에서 하루를 보내는 강아지의 이름

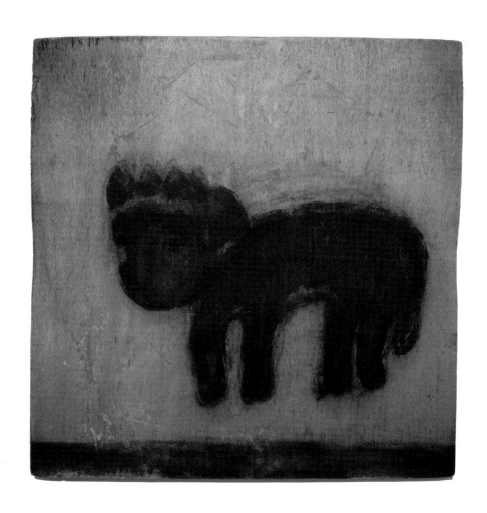

내 친구의 집은 어디인가? Where is the home of my friend? 120×120cm 합판 위에 먹과 아크릴릭 2009

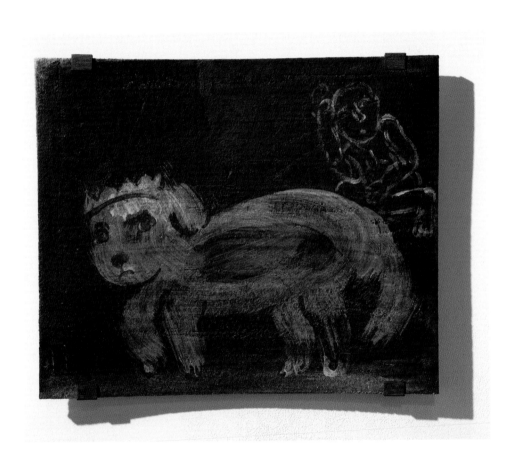

바보王 A Fool King 34×4×39cm 조합토 산화소성 1220도 2009

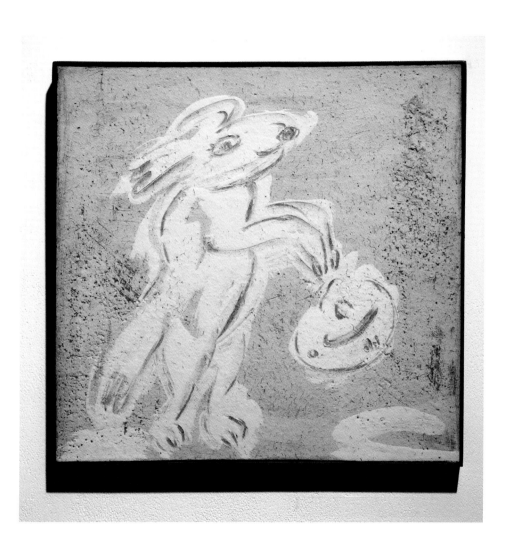

토끼 A Rabbit 36×4×40cm 조합토 산화소성 1220도 2009

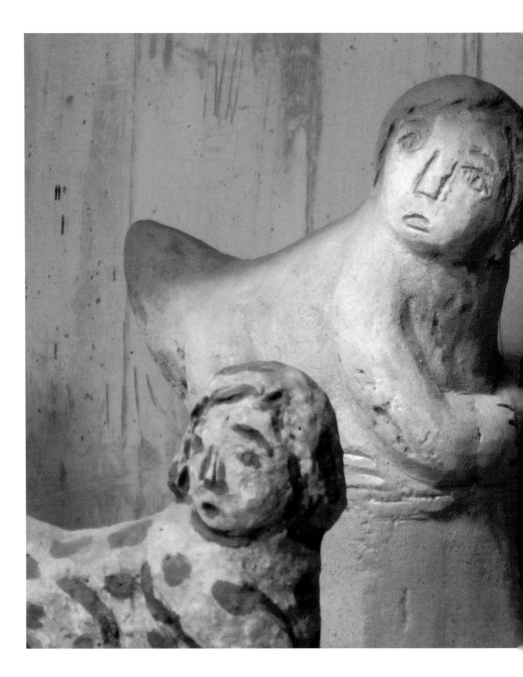

바라보기 Looking Upon 가변설치 (작가의 작업실) 2011

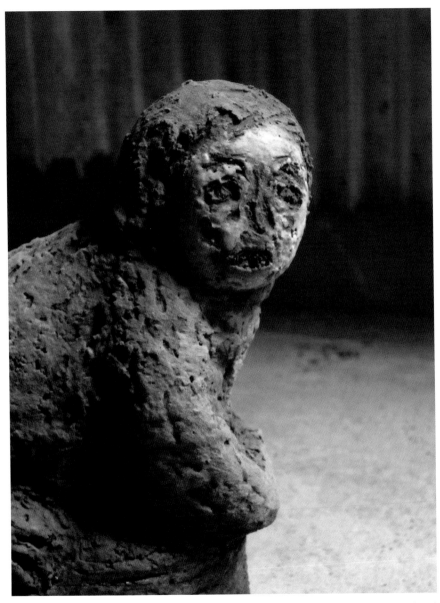

▶스핑크스 Spinx 20×10×22cm 조합토 산화소성 1220도 2011 (△부분)

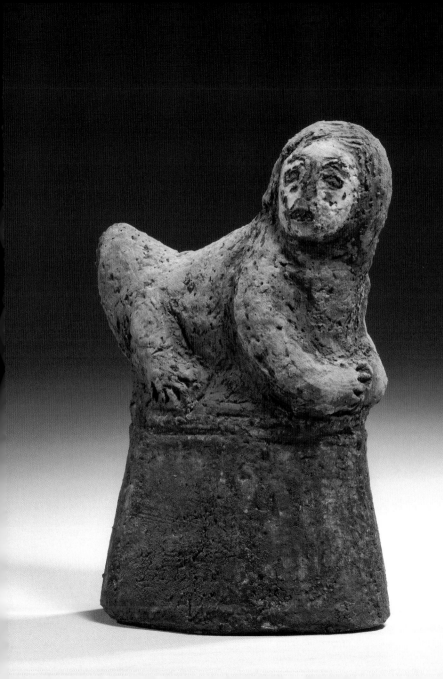

선인장 Cactus 36×4×23cm 조합토 산화소성 1220도 2010

바보王 A Fool King 40×4×29cm 조합토, 산화소성 1220도 2011

길은 멀고 사람은 지치고
절뚝거리는 당나귀는 울었음을...
-소동파-

등 위의 짐 A burden on the Back 39×37cm 조합토 산화소성 1220도 2011

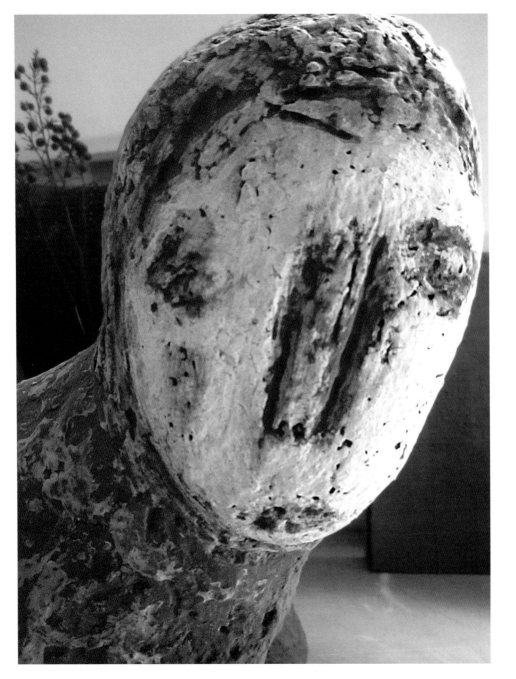

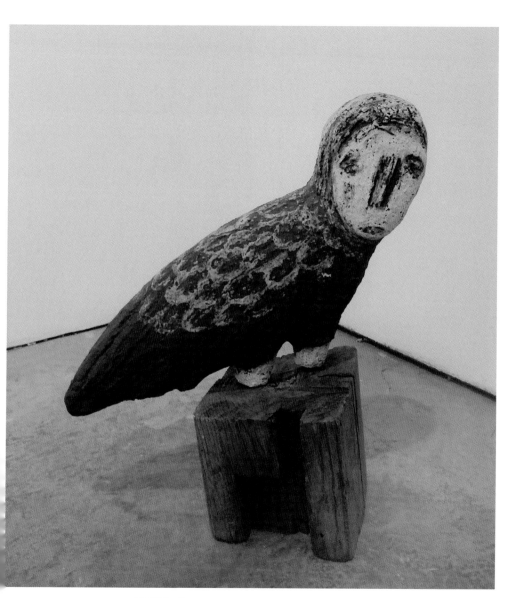

나무 위의 새 A Bird on the Tree 50×20×54cm 산화소성 1220도, 나무 2010 (◀부분)

내 기꺼이 어둠의 딸이 되리라
내 기꺼이 너희 마음을
불편하게 하리라
황급히 숨겨두었던 너희 그늘을
내 기꺼이 들추어 보이리라
곱고 어여쁜 자태로 무장한
너희의 푸른 어깨에
내 기꺼이 무거운 돌을
올려 놓으리라

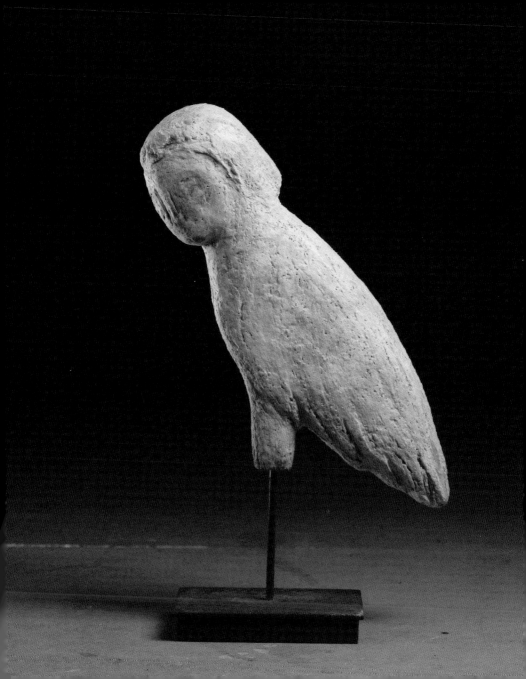

풍경 A Scene 120×90cm 합판 위에 먹과 아크릴릭 2013

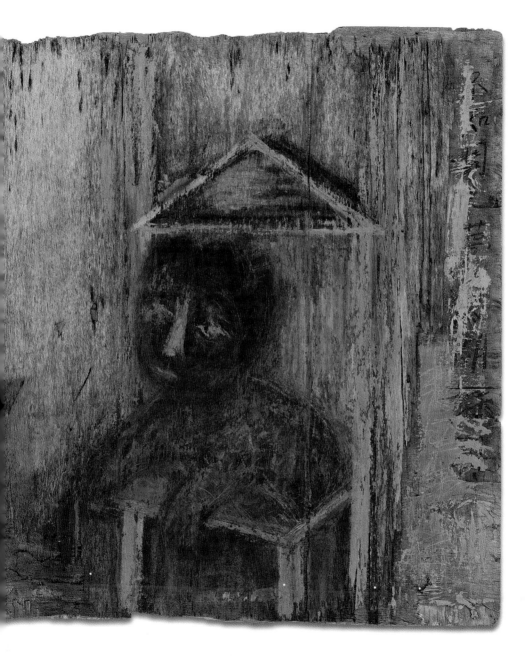

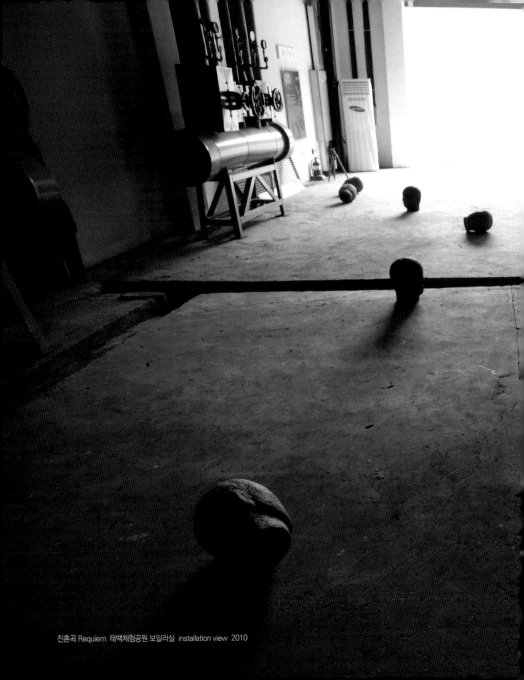

진혼곡 Requiem 태백체험공원 보일러실 installation view 2010

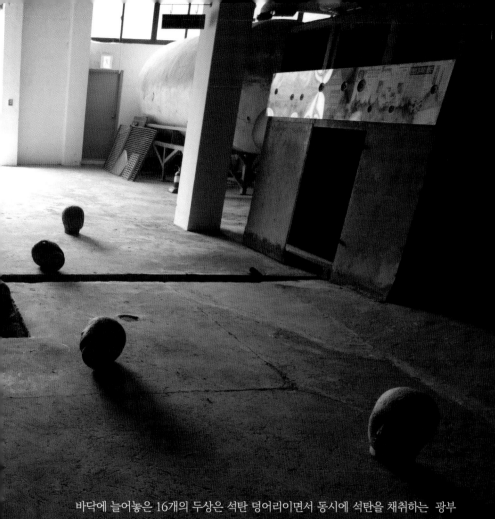

바닥에 늘어놓은 16개의 두상은 석탄 덩어리이면서 동시에 석탄을 채취하는 광부를 상징한다. 연료가 되어 타버린 석탄은 어딘가에 버려지고, 우리가 무심하게 쓰게 될 연료를 채취하기 위해 절대적인 고독과 위험을 마주하던 광부들도 스러져간다.

한번이라도 생각해 본 적이 있었던지 자문해본다.

연탄 한 장을 만들기 위해 차곡차곡 수북이 쌓아놓은 석탄 더미처럼, 얼마나 많은 이름도 모르고 얼굴도 모르는 사람들의 삶이 내 곁에 쌓여있던 것인지.

보일러 기계 중간 문에 설치한 우리시대의 새로운 천사가 우리들 세상살이를
내려다보며 따뜻한 시선을 보내고 있다. 함께 위로하며 살아가야 한다고
말하는 듯한 표정이다.

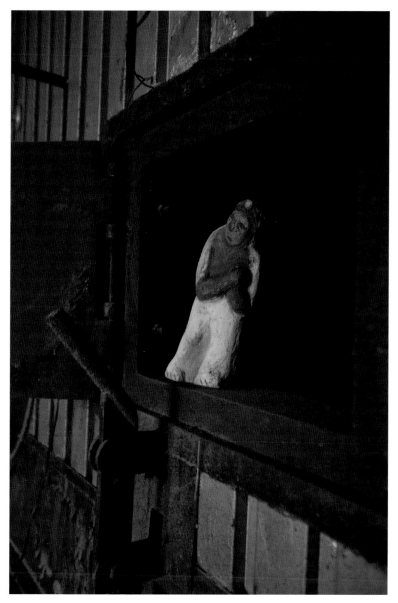

수호천사 1 Guardian Angel (진혼곡의 부분 detail of Requiem) 27×15×36cm 조합토 산화소성 2010

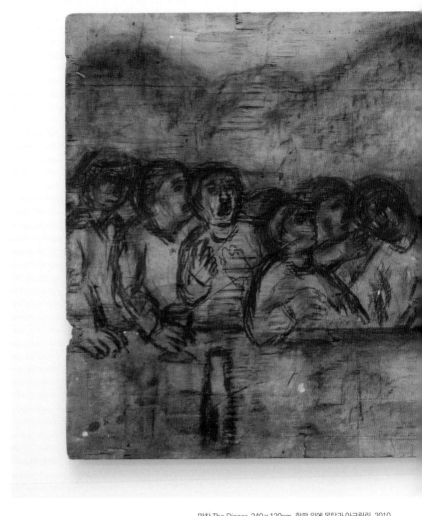

만찬 The Dinner 240×120cm 합판 위에 목탄과 아크릴릭 2010

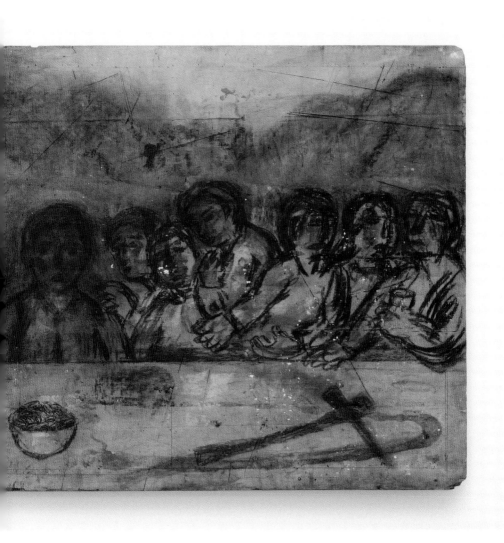

예술작업은 기본적으로 자신의 경험을 바탕으로 한다. 그리고 그 경험은 우리가 속해있는 환경에서 자유로울 수 없다고 생각한다. 그런 측면에서 작업을 한다는 것은 새로운 것을 창조해낸다기보다는 이미 있는 것에 대한 이해의 한 과정일 뿐이다.

나는 나 자신과 다른 사람들 그리고 다른 동물들이 보여주는 수수께끼 같은 표정들을 바라본다. 그리고 생각한다. 작업을 통해서 내 스스로가 인간과 세상 속에 공통적으로 존재하는 영속성을 발견하기를.

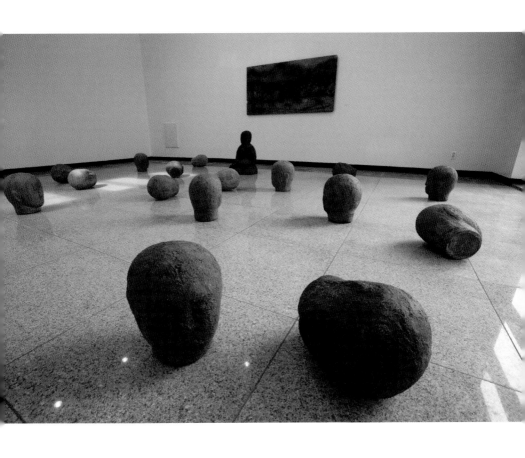

진혼곡2 Requiem 2 양평군립미술관 installation view 2011
머리 Head 25×28×35cm 조합토 산화소성 1000도
피에타 Pieta` 45×39×80cm 조합토 산화소성 1000도

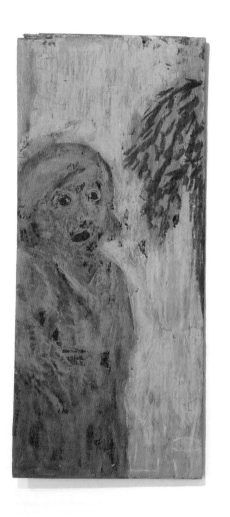
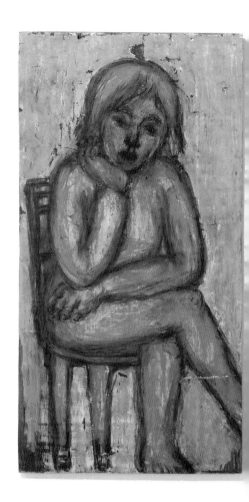

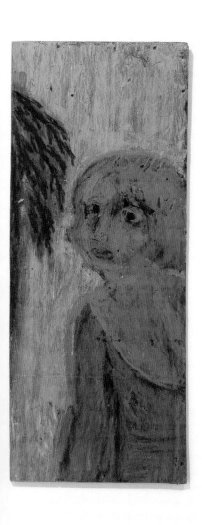

머뭇거림 Holding Back
35×90cm 40×90cm 33×90cm
합판 위에 목탄과 아크릴릭 2010

내 모양은 멍청해져서 움직이고 싶지도 않고
입은 다물어진 채 말하고 싶지도 않으며
내가 배워온 것도 다만 흙 사람처럼 공허한 것에 지나지 않다.

모습은 마른 나무가지 같고 마음은 꺼진 재 같아
있는 듯 없는 듯 그저 흐릿하여 무심하니
더불어 말해볼 수도 없는 사람, 그런 사람이 누구일까.

그만두게 그만둬. 도덕으로 사람을 대하는 짓은.
위험하네 위험해. 땅에 금 긋고 그 속에서 허둥대는 따위의 짓은.

-장자-

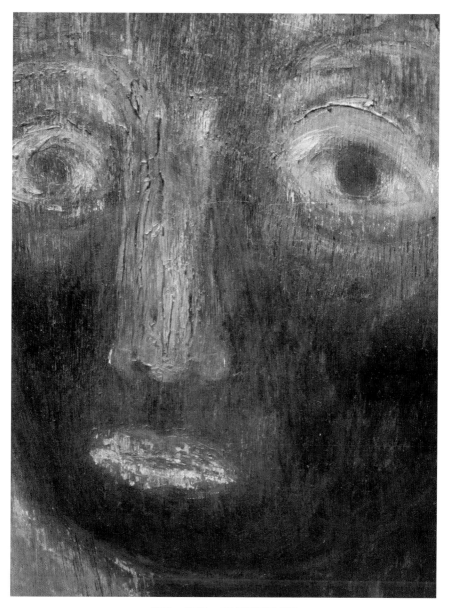

얼굴 Face 42×60cm 합판 위에 아크릴릭 2010

강호가도 Riverside Road 가변설치 2011
서있는 어머니 30×15×100cm 조합토 산화소성 1230도
배 120×30×20cm 조합토 산화소성 1220도

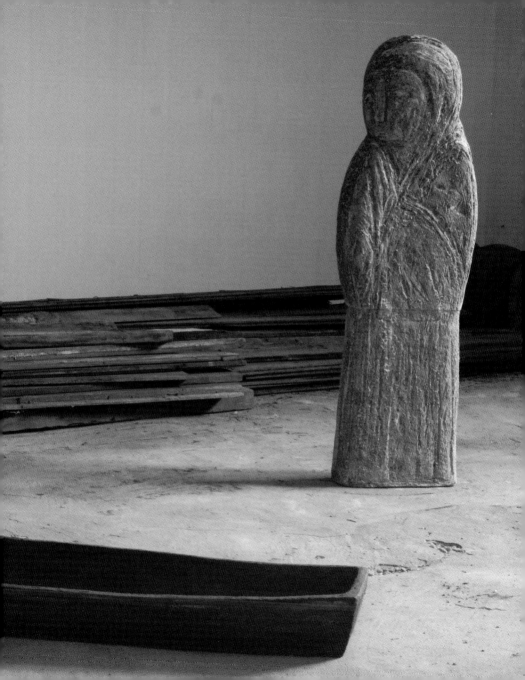

고요함이여
바위에 스며드는
매아미 울음

눈 내린 아침
홀로 마른 연어를
겨우 씹었다

털썩 소리
저 혼자 넘어지는
허수아비

가을 깊은데
옆방은 무엇 하는
사람인가

　-바쇼-

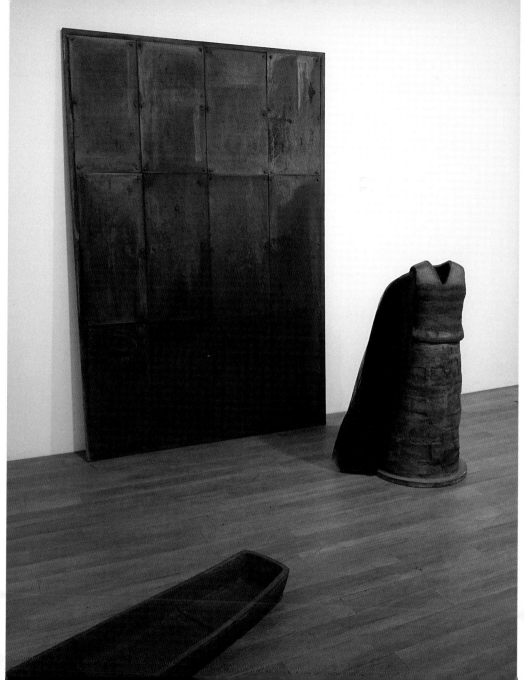

박미화-흙으로 응고시킨 영속성

박영택 / 경기대교수, 미술평론

흙은 원초적인 물질이다. 모든 신화는 그 흙으로부터 인간의 기원을 설명한다. 그러니 우리의 살은 저 흙의 탄성과 색채로부터 연유하는 내력을 지닌다. 내 몸과 흙과의 친연성을 생각해 보는 것이다. 흙은 질료덩어리다. 그것은 본래의 형체가 없다. 돌이나 나무, 금속처럼 고체로서, 경질의 물체로서의 완강함이 부재하다. 그것은 물의 농도에 따라 질퍽이고 물컹하다가도 단단해지고 이내 말라버리며 균열을 일으키다 먼지로 흩어지기도 한다. 그러나 불을 받으면 더없이 단단해진다. 물과 불, 공기의 양에 따라 흙은 자유자재하고 변화무쌍하다. 따라서 흙은 가변성이자 본래의 확고한 자기 정체성으로서의 물질에서 벗어나있다. 그것은 여백 같은 물질이고 구멍과도 같다. 고형과 액체성 사이에서 유동하는 물질이 흙이다. 흙의 이 수동성은 외부환경을 자기 온 몸으로 끌어안으며 수시로 몸을 바꾸는 넓고 깊은 포용성과 맞닿아있다. 가연성을 지니며 더없이 활성적인 물질인 흙은 미술에 있어 가장 흥미롭고 매력적인 재료이다. 그것은 보는 이를 상상하게 하고 그 손길과 육신의 노동을 받아들이며 원하는 형상으로 마음껏 변할 순종의 마음으로 편하게 자리한다. 흙을 다루는 이들은 미지의 표정으로 질펀한 이 촉각적인 물질을 주무르고 쳐대고 굳혀서 원하는 상 하나를 만들어가는 체험, 신비스러운 유희에 빠진 이들이다. 그 체험은 흙으로부터 나와 그와는 전혀 다른 물질로 환생하는 기이한 경험이자 세계의 기원을 이룬 창조주의 능력에 근접한 매혹적인 행위, 놀이이다.

박미화의 작업은 흙으로부터 시작한다. 그녀에게 흙은 모든 상념과 상상력을 가능하게 해주고 그로부터 발아한 상을 받아내 주는 한편 마음을 비추는 거울이기도 하다. 그러니 작가는 찰진 흙덩어리를 놓고 그 흙에서 자신이 원하는 상 하나를 부풀려낸다. 마치 흙에 숨을 불어넣고 자신의 온기를 밀어 넣어 저 흙과 자신의 마음과 정신이 맞닿은 접점에서 파생한 결과물을 조심스레 건져 올린다. 그러니 그것은 작가의 계획된 의도나 목적에 부합되기보

다는 흙 자체의 본성과 작가 자신의 성향이 손상되지 않는 지점에서 밀려나온 것들이다. 흙으로부터 출발하는 박미화의 작업은 흙의 본성과 느낌, 그 상태를 가능한 유지하면서 그로부터 발아되는 이미지를 따라가는 여정이다. 생각해보면 박미화의 몸과 사유는 흙의 성질과 유사한 부분이 있거나 다른 어떤 물질보다도 흙이란 매체가 작가에게 작업을 가능하게 해주는 매력을 품고 있는 것 같다.

1980년대 후반에서 1990년대 초반에 만든 최초의 작업들은 흙을 장독이나 기둥처럼 밀어올린 형태다. 당시 내가 본 그 작업들은 미지의 것이자 더없이 덤덤하고 단출한 형상들이었다. 그러나 그 단순한 형태를 감싸고 있는 피부는 많은 생각을 가능하게 해주는 지점이었다. 인체를 연상시키는 붉고 어두운 색채를 머금은 덩어리들은 불에 의해 뜨겁게 덥히고 그로인해 갈라지고 찢어진 상처를 불현듯 드러내고 있다. 표면은 주름과 선, 굴곡이 있고 질감이 극대화되어 있다. 몸통의 한 가운데 부분은 찢어지고 구멍이 나 있는데 이는 모종의 상흔이자 외부와의 교류가 가능한 지점이고 여성의 성기를 연상시킨다. 더러 이 원통의 기둥은 천에 감싸여져 있어서 그 모습이 흡사 아이를 업은 어머니의 모습과 유사해 보였다. 작가는 흙에서 사람의 살을 떠올리고 자신의 신체적 속성을 투사하며 다시 자기 생애의 추억과 상념을 얹혀놓는다. 인간의 몸통을 연상시켜주는 한편 여성으로서의 삶과 자신의 개인적인 추억 등과 연관된 이야기들을 내재하고 있는 상징적인 형상들이다. 그것들은 한 쌍으로 혹은 몇 개씩 놓여있거나 나무와 흙으로 구워낸 다른 형상과 맞물려 풍경을 만들며 상황을 연출한다. 무엇보다도 당시 작업들은 "자연의 물질이 주는 소박한 아름다움"을 극대화하고자 하는 의도를 보여준다. 흙을 그 자체로서 존중하고 그것이 지닌 속성과 질감, 색채 및 이후 불에 의해 변형된 상황 자체를 그대로 풍경처럼 보여주는 편이다. 따라서 작가가 만든 기둥, 원통형의 형상은 흙을 밀집시키고 일으켜 세우면서 만들어진 자연스러운 원형이 된다. 한편 불에 타고 갈라진 흔적이 표면에 그대로 각인되어 있어서 그 질감과 색채가 또한 회화적인 일루전을 안겨준다. 공간에 놓인 덩어리의 물체성과 동시에 자연스럽게 생겨난 표면의 흔적이 어우러진 이 작업은 광의의 조각이자 오브제, 회화, 설치가 공존하는 하이브리드적인 작업이기도 했다.

일정한 시간이 흘러 1995년도에 선보인 작업은 그녀 특유의 형상과 방법론이 보다 확실하게 틀 잡히고 있음을 보여주었다. 얼굴이 지워지고 모호한 흔적으로만 나앉은 형상들은

암시적인 표정, 미완성에 가까운 마무리, 희미해진 표면처리, 중성적인 색채들과 무심한 손길에 의한 소박함, 그리고 지극히 자연스러운 상태를 지닌 것들이다. 그것들은 마치 오랜 세월 흙 속에서, 땅 속에서 머물다 출토된 유물처럼 아득한 시간의 잔해를 잔뜩 두르고 마모되고 형해화 된 안타까운 표정으로 머물고 있었다. 명시성과 구체성에서 한 발짝 물러난 얼굴이고 몸이다. 머지않아 사라질 얼굴이고 몸들이다. 겨우 끄집어내 형상들이고 마지못해 드러난 잔해들이다. 기억과 추억 속에서, 상처 속에 나온 것들은 모두 슬프거나 외롭거나 아련하다. 그것들은 일종의 트라우마로 인한 상징들이다. 빗물에 녹아내린 듯한 색감과 흙 자체의 물성과 그 사이로 베어 나오는 이미지가 경계 없이 뒤섞여 있다. 그래서 그것이 흙인지 아니면 흙으로 빚어낸 도조인지 가늠하기 어렵기도 하다. 거의 자연석이나 나무 그 자체로 보이는가 하면 저고리와 치마 차림의 여인상을 보여주는 것조차 명확한 형태와 표정을 읽기는 쉽지 않다. 다만 암시적인 덩어리로 다가온다. 그러나 오히려 잘 안 보여주는, 의도된 미완이 자아내는 아련한 분위기가 사뭇 매혹적이다. 모호한 상을 통해 보는 이들은 상상력을 증폭 하고 자신이 보고자 하는 부분을 겹쳐놓게 된다. 사실 미술에서 완성이란 개념은 무의미하다. 완성은 있을 수 없고 가능하지도 않다. 그래서 한국의 전통미술에서는 완성이란 개념이 부재했다. 그래서인지 작품들은 한결같이 우리의 전통 유물들, 오래된 것들, 그리고 자연을 그대로 연상시켜주는 분위기를 지녔다. 흙 자체를 무심하게 다루고 불에 구워내 인간의 손길이 깃든 인공의 것인지 혹은 돌이나 나무 둥치 그대로인지 구분이 안가는 지극히 무심한 작업들이 박미화의 특유의 솜씨다.

모든 작업들은 흙 자체가 지닌 소박하고 무심하게 주무르고 구워낸 흔적을 지문처럼 지녔다. 그 모습이 강렬하다. 입체나 부조가 모두 회화적인 분위기와 오래된 흔적을 두껍게 지니고 있어서 매혹적이다. 그러니까 표면의 균열과 탈색되거나 희박한 색채가 다분히 회화적이며 따라서 인상적인 피부의 색감이 신비스러운 분위기를 강하게 환기시킨다. 무위적인 제스처와 자연그대로의 물성을 끌어내면서 수수께끼 같은 형상과 표정, 신비스러운 색채를 가득 안겨주고 있다. 흡사 오랜 흙벽에 난 알 수 없는 스크래치나 부분적으로 박락된 벽면의 느낌이 나기도 하면서 어딘지 성스러운 분위기를 풍기고 있다. 이 종교성은 특정 종교를 떠나 박미화 작업에 깊숙하게 자리하고 있는 아우라다. 물론 불상과 피에타를 다룬 작업처럼 직접적인 것들도 있지만 그렇지 않다 하더라도 거의 모든 작업은 대부분 성스러움이나 신비한 종교적 분위기를 은연중 피워낸다. 부적, 삼두조, 인간의 머리를 한 새, 목이 잘린 몸, 바퀴,

창, 새, 그리고 〈동자승〉의 제목을 단 형상들은 다분히 한국 고유의 민간신앙이나 샤머니즘, 그리고 불교적 세계를 강하게 환기시킨다. 이 개별적인 형상들, 흙으로 구워 낸 오브제들은 마치 특정 텍스트의 행간을 암시하는 낱말이나 부호들처럼 전시장 공간에 흩어져 있다. 먼지를 잔뜩 뒤집어쓰거나 화산재를 맞거나 깊은 지층 속에 박혀있던 것들이 출토되어 햇살 아래 파리하게 자신의 몸을 드러내는 장면이고 성소에서 기능했던 이미지들이 이제는 사라져버린 옛공간을 추억하며 졸고 있는 듯 하다.

목 없는 몸과 저고리와 치마차림, 임신한 여성, 아기를 안고 있는 여인, 덩어리가 얼굴을 대신하고 있는 한복차림의 여인상이 흡사 한 여인의 삶이 일대기처럼 연결되어 등장하고 있는 작업들조차 종교적인 분위기가 배어있다. 그것은 모성과 어머니의 헌신과 사랑, 희생이라는 종교다. '결혼과 생명의 잉태를 수반하는 여인의 일생'을 암시하는 다양한 형상들이 즐비하게 출현하고 있는 〈어머니의 초상〉이란 작품이 대표적이다. 아마도 작가에게 어머니란 존재는 작업의 근원으로 작동하고 있는 것 같다. 아니 작업보다도 자신의 인생에서 가장 핵심적인 존재일 것이다. 따라서 작업에는 어머니로 대변되는 한국 여성의 생애에 대한 작가의 여러 상념이 녹아있고 동시에 자신 역시 여자로서의 삶에 대한 애환 같은 것들이 누벼있다.

"특별한 이상도, 고매한 이데올로기도 포함되지 않은 가장 근원적인 것, 메마른 일상에서 돌아가 쉴 수 있는 어머니의 집, 그 어머니의 체온과 심장이 고동소리를 느낄 수 있는 어머니의 등이 우리에게 필요하다"(작가노트)

박미화의 작업은 한결같이 가마에서 구워진 채색 테라코타다. 조합토로 성형된 형태에 화장토를 바르고 초벌한 후 다시 화장토를 발라 1,200도에서 소성한 것이다. 저 뜨거운 불을 맞아 성형된 흙은 새로운 생명체로 탄생한다. 온기를 품은 흙이 사람의 형상이 되고 그 무엇인가를 연상하는 오브제가 되었다. 불의 뜨거운 열기는 표면이 간직하고 있다. 따라서 작품의 피부는 그 흙이 맞았던 불의 힘과 품은 열기와 시간의 양을 고스란히 지닌 세계다.

"따뜻한 것이 제일이다. 차가운 촉감의 점토가 뜨거운 불 속에서 따뜻한 사람이 되어 나온다." (작가노트)

작가는 또한 색채에 깊이를 더하기 위해서 화장토를 바르고 소성하는 과정을 여러 번 반복했다. 꽤나 오랜 시간이 경과하는 지루하고 참을성을 요구하는 작업이다. 작가는 말하기

를 자신의 이러한 제작방법은 본인에게 참는 연습을 요구한다고 한다. 오늘날과 같이 속도와 빠름이 강제되고 현란한 볼거리와 장식성, 거창한 이념이 난무하는 현대미술의 속성에 비추어 볼 때 박미화의 작업은 그와는 사뭇 다른 방향에서 이루어진다. 가장 전통적인 흙이란 물질을 가지고 작업을 하며 또한 오랜 수공의 손길을 요구하는 테라코타작업을 하고 있으며 작업을 자신의 의도나 목적에 종속시키기보다는 재료 자체의 발언을 존중해주고 이념이나 논리, 개념을 앞세우기 보다는 재료와 자신이 만나 불가피하게 이루는 것을 용인해내는 태도 등이 그렇다. 특히나 작가는 흙이 가지고 있는 특성과 매력을 최대한 살리고 있다. 1,200도의 고온에서 구워낸다 해도 여전히 흙의 자연스러운 느낌이 남아있도록 조율하고 있다. 그로인해 박미화의 작업은 느림, 참음, 자연스러움, 소박함을 지닌다. 세세한 정보를 지우고 암시적이고 지워진 듯, 미완성인 듯 혹은 인공과 자연의 경계가 지워진 상황에서 지극히 자연스러운 미감이 번득인다. 기존 도조나 조각 작업과는 무척 다른 감성이다.

이후 한참의 시간이 지난 2007년이 되어서야 다시 그녀의 작업을 볼 수 있었다. 이후부터 작가는 상당한 탄력을 받아 왕성한 작업을 선보였다. 당시 작업들은 1995년도에 선보인 〈어머니의 초상〉시리즈의 연속선상에서 풀려나온 듯 했다. 현재의 작업도 그렇다. 얼굴(초상), 치마 차림의 목 없는 여체, 사람의 얼굴을 한 새, 목이 없는 상태에서 직립한 사람, 기다란 배, 부적을 형상화한 도판, 운주사 석불 같은 동자승, 창문 등 그녀가 반복해서 다루는 특화된 도상이 전시장 곳곳에 설치화 되어 있다. 개별적인 작품 하나하나가 의미를 부여받는게 아니라 마치 단위별 작품들이 단어처럼 모여서 문장을 형성하고 있다. 서술에의 강한 욕망이 두드러진다. 무엇보다도 우리네 전통미술에서 흔하게 접하는 유물, 특히 석불이나 목 잘린 불상, 운주사의 해학적이고 소박하기 그지없고 무심하게 만들어놓은 석불의 느낌이 강하다. 한국미의 매혹을 강하게 환기시키는 작업들이다. 박미화의 작업은 특별한 목적이 배제된 상태에서 자신의 마음속에 간직한 상, 원형 같은 이미지를 반복해서 호출해 내고 이를 자연스럽고 무심하게 빚고 불에 쐬인 후에 가능한 오랜 시간, 낡고 퇴락하고 박락된 느낌으로 응고시킨 것 같다. 따라서 그것은 수 백 년, 수 천 년 땅속에서 이제 갓 나와 핼쑥한 얼굴로 우리를 맞이한다. 그래서 작가가 빚은 얼굴, 몸은 무수한 이들의 생애와 사연과 상처, 추억이 혼재된 상이다. 자신의 생애를 이루었던 시간의 결과 자기 몸이 기억해내는 모든 것들을 호명해 이블 흙과 불로 이겨 만든 것들이다. 그래서 작가는 "얼마나 많은 내가 이름도 모

르고 얼굴도 모르는 많은 사람들의 삶이 쌓여있는 것인지" 라고 말한다. 다시 작가는 "그날의 심상心象에 따라 흙속에 그려지는 이미지다. 그 잔상이 사라지기 전에 흙 위에 손가락으로 형태를 그리고 나무칼로 흙을 잘라낸다. 수수께끼 가득한, 나도 알 수 없는 눈빛들...어설프고 모호한 상, 전혀 새로울 것도 없는 재료와 기법이지만, 지금 우리에게 필요한 질문들을 불러올 수 있다면..."이라고 읊조린다.

지워지고 문드러지고 떨어져나가고 뭉개진 얼굴과 몸체는 헤아릴 수 없는 없는 시간의 힘과 아득한 사연과 도저히 이해하기 어려운 그 존재의 생애를 다만 희뿌옇게 어른거리게 해준다. 따라서 그녀가 만든 이 희박해진 상은 결정적인 볼거리를 망막에 안기는 상이 결코 아니다. 그것은 심안으로 보아야 하는 상이고 희미하고 사라져버리기 직전의 추억의 이미지들이다. 잔해이고 죽은 것들이고 망실된 것들이자 도저히 잡히지 않고 포착하기 어려운 것들이다. 그것은 흙이 1,200도의 불을 맞은 자취이자 녹슬고 희미해지는 절묘한 색채를 피처럼, 녹처럼 뒤집어 쓴 것이고 다시 흙으로 돌아가기 직전의 마지막 불꽃같다. 그 불꽃같은 상들은 주술적이며 신비스러운 영감으로 가득하다. 박미화는 인간과 동물의 구분도 없고, 자연과 인공의 경계도 지우고 전통과 현대의 갈등도 없고 죽음과 삶의 가늠도 더 이상 무의미한, 완성과 미완성을 넘어 자리하는 영속성, 신비한 종교성, 유한한 생애를 초월하는, 아니 포월 하는 수수께끼 같은 표정(아우라) 하나를 불멸로 새겨놓고자 한다. 흙으로 응고시켜 놓고자 한다.

"나는 나 자신과 다른 사람들 그리고 다른 동물들이 보여주는 수수께끼 같은 표정들을 바라본다. 그리고 생각한다. 작업을 통해서 내 스스로가 인간과 세상 속에 공통적으로 존재하는 영속성을 발견하기를..."(작가노트)

어머니
Mother
1989~1995

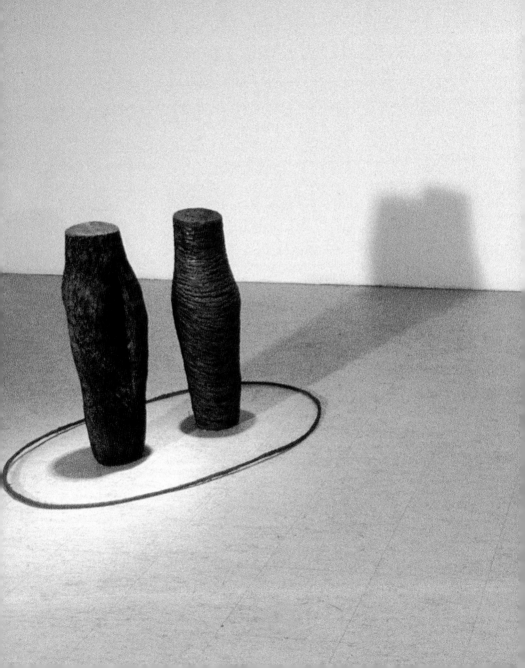

像-Portait 펜로즈갤러리 installation view 1989

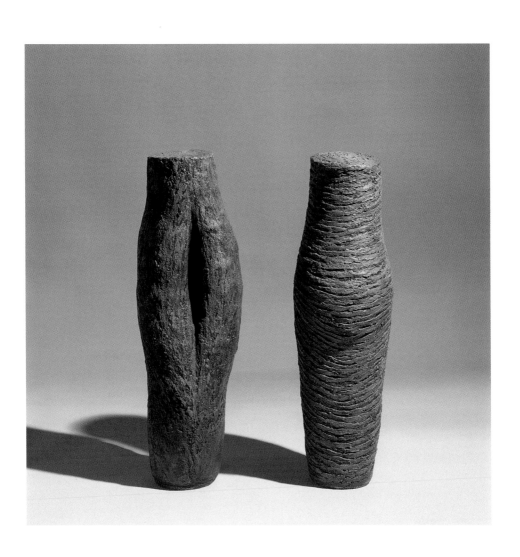

누려야할 신비 Mystery to be Experienced 높이 85cm 조합토 산화소성 1000도 1989

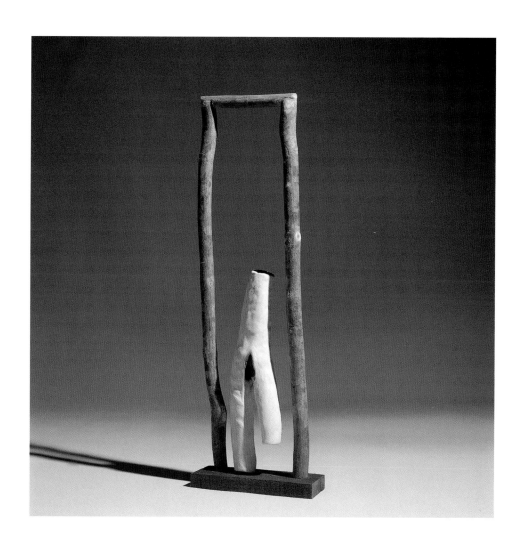

더 이상 No More 높이 90cm 조합토 산화소성 1000도, 나무 1990

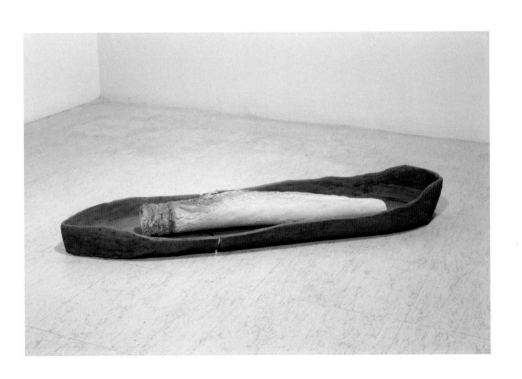

육신의 삶 Life of the Flesh 95×40×12cm 조합토, 산화소성 1000도 1989

어머니 Mother 높이 95cm 조합토, 산화소성 1000도, 천, 노끈, 한지 1990

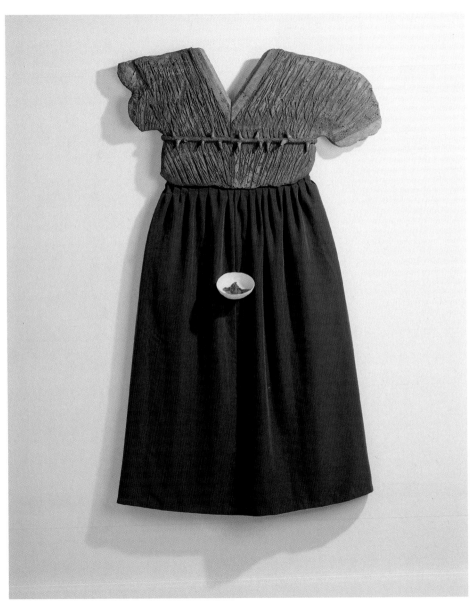

중심잡기 Centering 100×7×170cm 조합토 산화소성 1220도, 천, 종이 1995

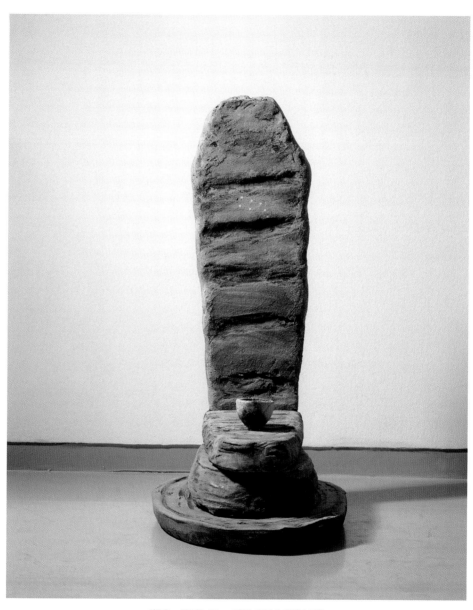

기도 Pray 38×30×95cm 조합토, 산화소성 1220도 1993

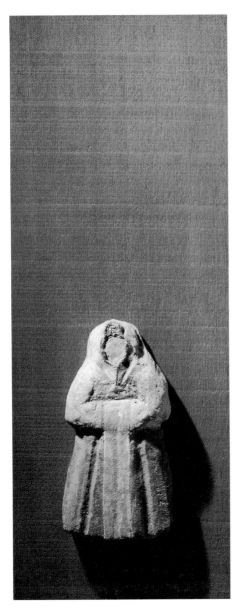

어머니의 초상 Portrait of Mother 각 27×8×70cm 조합토, 산화소성 1220도, 나무 1995

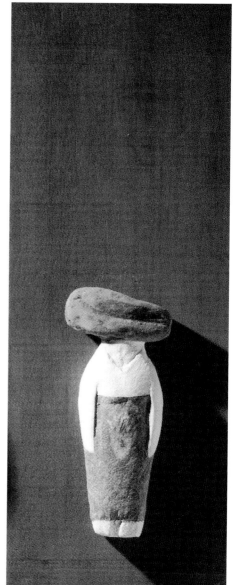

187

Profile

박미화 朴美花

1957 서울生
1979 서울대학교 미술대학 졸업
1985-7 University City Art League, 미국 필라델피아
1989 미국 템플대학교 타일러 미술대학원 졸업

개인전
1989 像-Portrait, 펜로즈갤러리, 미국 필라델피아
1991 Silence, 금호미술관
1993 무주리조트갤러리
1994 토도랑
1995 토아트스페이스
2007 幻化-Mortal Matrix, 목인갤러리
2009 像, 목인갤러리 2관
 像, 갤러리담
2011 심여화랑
2012 오뗄두스
2013 갤러리3
 갤러리담
2015 갤러리3
 통인갤러리
2016 갤러리담
 베짱이 농부네 예술창고, 해남
2017 메이란 스페이스(윈도우 갤러리)
 감모여재도(感慕如在圖), 길담서원

주요 단체전
1988 'Fired Up', 레비갤러리, 필라델피아
1991-5 서울현대도예비엔날레, 서울시립미술관
1992 Tyler Alumni : NCECA'92 초대전, 필라델피아
1993 8인의 한국도예가, 독일 Uberlingen과 Regensburg
1994 한국현대 도예30년전, 국립현대미술관
 작은조각 교환전, 아시안아트갤러리, 미국 메릴랜드
1995 공간,공감,상상, 신사미술제, 갤러리시우터 초대
1996 새로운 회화정신, 성곡미술관
1997 흙의 정신, 워커힐미술관
 Humanatura-Preview, 담갤러리
1998 사람-사람, 가나아트스페이스
2006 Life Vessel, 성북동갤러리
2007 서울의이야기, 와코루아트스페이스, 동경
 한국과 일본의 도자예술, 뷰쉬넥박물관, 프랑스
2008 Progetto-Ki, Casalgrandepadana, 이탈리아
2009 트라이앵글프로젝트, 청주 양구 서울

Anima-Animal:함께 가는길, 갤소밥, 경기도 양수리
Nature & Environment, CASO 갤러리, 오사카
2010 아시아프 특별전-태양은 가득히, 성신여자대학
 목포그리기-근대화의 명암, 목포 종합예술관
 韓日 간의 사고, 교토 국제문화교류센터 갤러리,
2011 강호가도, 서호미술관
 양평환경미술제, 양평군립미술관
 시간의 주름, 헤이리 아트팩토리
 이와미현대미술제, 일본 돗토리현
2012 Portrait, 갤러리메쉬
2013 문래그리기, 대안공간 이포
 제비리/할아텍, 제비리갤러리
2014 다시,그리기 갤러리3
 아르스 악티바, 강릉시립미술관
 만남-넋전 아리랑(미술감독),
 조계사전통문화예술 공연장
 문 밖의 낯선 기호, 유리섬 맥아트미술관
 겸재정선과 아름다운 비해당, 겸재정선미술관
2015 Play with Drawing, 일우스페이스 (일우재단)
 과슈의 재발견, 갤러리소밥
 쉘 위 댄스, 갤러리담
 목포타임, 목포대학교 박물관
 Reminisce_ InKAS국제교류전, 아라아트센터
 겸재와 양천팔경, 겸재정선미술관
2016 Inside Drawing, 일우스페이스(일우재단)
 미황사 자하루갤러리 개관기념전, 해남 미황사
 김광석을 보다: 대학로 홍익대아트센터갤러리
 토요일, 흙, 동산방
 한국 동시대작가 아트포스터, 트렁크갤러리
 거울, Fairleigh Dikinson University Gallery
 한일현대미술교류전, JARUFO Kyoto Gallery
 다순구미 이야기: 목포진경프로젝트, 목포 조선내화
2017 겸재와 함께 옛길을 걷다, 겸재정선미술관
 미쁜 덩어리, 아트사이드 갤러리

작품소장/설치
양수역앞(양서면 마을미술프로젝트 공동작업) /
일본 돗토리현청 / 국립현대미술관 미술은행 / 청주 중흥공
원 / 양구 정림리 마을회관 / 박수근미술관 제2갤러리 외
벽 / 카잘그란데파다나, 이탈리아 / 충주 문화동성당 外 카
톨릭성당 5곳

연락처: hwaya804@gmail.com